U0024956

榛尋 石獅爺

尋獅旅程

一趟福建閩南的

福建篇

榛尋 石獅爺 福建篇

作　者　董家榛

攝　影　董家榛

編　輯　羅文信

設計統籌　定藝文化工作室

封面設計　壹拍行銷設計社

印刷製版　立德照相製版有限公司

出版者　董家榛

定　價　新台幣四〇〇元

電　話　0919-652429

出版日期　二〇二二年十一月（初版）

榛尋 石獅爺 . 福建篇 / 董家榛作 .--
初版 .-- 臺中市：董家榛，2022.11
232 面；17 × 23 公分
ISBN 978-626-01-0692-8（平裝）
1. 攝影集 2. 遊記 3. 福建省
957.9　　　　　111017775

2021年4月下旬我來到廈門

眼前的一切充滿著未知

而我即將展開尋找石獅爺的冒險與挑戰

目錄

推薦序

與家榛的結識是2016年9月研究所課堂上，她因搭車不慎跌倒，以致摔斷了右手骨，打著石膏、吊著繃帶仍秉持堅毅不拔學習的精神，特別引起我的注意。經一番關切，方知家榛當時已來臺十八年，為著人生自我實現的信念，在家人的支持和鼓勵下報考就讀研究所。

祖籍河北的家榛，雖然在外公、外婆家長大，但秉性上仍保有著河北人獨有的大方俠義性格。在課堂學習上努力積極，在學伴共處上和睦互助，並且能站在同儕觀點上協助班務推動。

在因緣際會下，本人擔任家榛碩士論文的指導教授。在指導過程中，發現她在攝影創作上有其堅持、細膩和獨到拍攝見解，而唯獨在作品上有關實務與理論相互為用的論述部份相對薄弱。為此，在研究所各課程的學習上，特別要求家榛加強創作與理論結合之敍述的邏輯性和適切性，終於在2019年6月順利完成「金門風獅爺當代紀實攝影」之創作展出和碩士論文撰述，最後依此為根據作為下一波研究和創作的基礎。

本書的出版正是家榛遵循其三年多前撰述碩論時想定的目標和願望，希望再往上溯源風獅爺（石獅爺）的歷史文化依憑。經由近兩年的規畫，於2021年4月首度前往廈門尋找拍攝石獅爺。除了部份可於當地公部門之文化場館得見，有些於偏僻小徑或古式民宅外被保存或被供奉較完整的民間石獅爺，更有些被遺棄在山野較殘缺的無主石獅爺。凡此，多在家榛鍥而不捨、耗費心力四處尋攝而得，誠屬不易。

此外，除了足跡幾乎遍及廈門大街小巷或鄉里幽徑外，家榛更將視角擴及泉州和漳州，希冀能將同屬福建閩南地區的廈門、泉州、漳州石獅爺蒐羅整理完備。而本書除了以攝影紀實形式呈現石獅爺的各個面向外，家榛更訪談當地耆老或居民，以摘寫日記方式，記錄在各地方有關石獅爺的拍攝、可追溯歷史源起和心路歷程，並集結成冊、出版上架以饗對石獅爺影像有興趣之讀者，更藉以推廣社會大眾對歷史文物的認識、理解和重視。

臺中科技大學　商業設計系

連德仁　教授

自序

2016 年，因為對數位攝影的熱忱而進入臺中科技大學商業設計系，並在同年 8 月初次踏上金門島，回憶當時的情景，金門宛若時光隧道裡的一顆明珠，懷舊的閩式建築、碧海藍天的小漁村，還有島上無處不在的風獅爺，我也自此和祂結緣。在寫碩士論文時，發現到風獅爺影像都是十多年以前傳統相機的照片，許多內容與現今的狀況也出入極大，周遭環境也改變許多，於是在研究所畢業後，我便想將福建閩南一帶的風獅爺進行系統性地整理，因而有了出書的想法。

2019 年底來勢洶洶的新冠肺炎疫情襲擊全球，經過一年的準備，隔年我離開臺中，途經香港、深圳等地的多天隔離，最後停留在深圳等待機會前往廈門，終於在 2021 年 4 月順利前往廈門進行第一次的石獅爺拍攝。

尋找的過程中，發現福建閩南一帶的風獅爺，官方主要使用「石獅爺」一詞，在撰寫書稿和反覆修正中，也找到稱為石獅爺的依據，為求閱讀的一致性，故本書以石獅爺稱之。

石獅爺大多位在舊城區的巷弄裡，基本要以徒步的方式找尋。春天的廈門雨水特別多，濕冷的天氣讓拍攝過程充滿挑戰，初期尋找的過程與路程更是超乎想像的艱難，導致規劃時間不夠，跑了兩趟廈門才完成第一次石獅爺的拍攝。

2022 年2 月，我又來到廈門，依循去年的記憶，再次進行石獅爺的拍攝，過程中雖然承受舊疾的折磨、孤獨的煎熬，但最後還是堅持下來。疫情期間總有許多想不到的事情，三月份我回到臺中，請教連教授（德仁）和編輯後，決定以遊記結合圖鑑的形式出版，透過鏡頭和不同角度拍攝，詮釋石獅爺在民間信仰中的地位，以及對傳統文化的記錄與保存。

在拍攝的過程中，特別感謝很多陌生朋友的協助，以及在隔離過程中給予幫忙的香港、深圳、廈門的老朋友們，讓石獅爺的拍攝一次又一次地順利完成。在本書編輯過程，更要感謝連教授、張博士（世傑）和編輯的辛苦付出，讓《榛尋‧石獅爺》一書能在艱困的後疫情時代一點一點完成。最後，也期許自己能延續這份攝影的初心，對任何新事物的探索都抱持勇於嘗試和好奇，懷抱著這份熱忱，定下目標後就堅定地去完成。

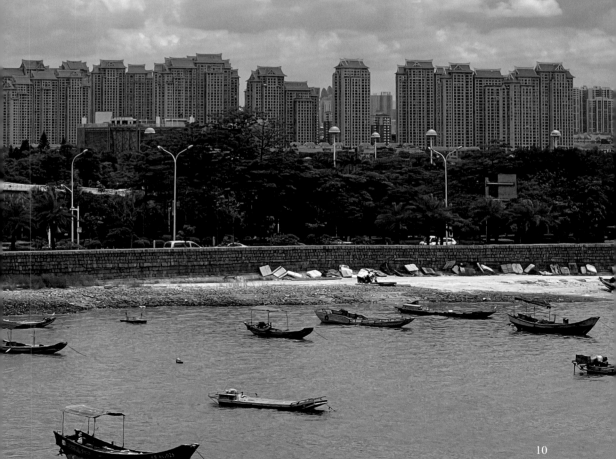

序章
獅路問津

2021年，新冠肺炎的考驗已經歷兩年，春節過後疫情仍是時好時壞，思忖許久的石獅爺拍攝計畫遲遲未能遂行，直到四月情勢日漸趨緩，在廈門朋友的協助下，我決定在四月下旬用租車的方式開始這一趟旅程。

來到廈門，即將展開尋找石獅爺的冒險，一切充滿未知與挑戰。雖然在整理論文時就知道廈門也有石

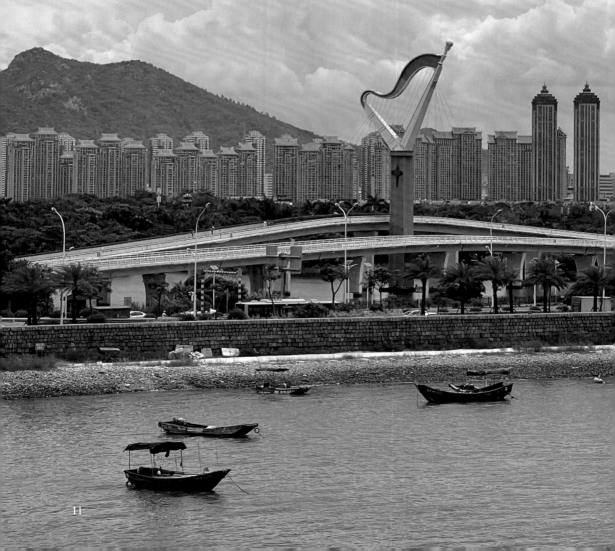

獅爺，直到論文完成後依然惦記，希望將閩廈的石獅爺做一個完整的整理。

第一趟行程，僅憑手上的網路資料開始尋找石獅爺進行拍攝，手上掌握的資料有限，行程安排上也頗為生疏，可以說是不斷碰壁遭遇挫折……

這次目標主要鎖定在廈門和泉州兩地，也因為啟程後不久遇上中國「五一」長假，造成第一趟旅程不得不在中途做個中斷，也藉此空檔機會去了一趟鼓浪嶼和天空步道，中途調整尋獅的步調。

4月27日 雨霏大嶝

在飯店用過豐盛的早餐之後，開始自駕前往資料上的大嶝島尋找石獅爺。做為石獅爺尋攝之旅的第二天，天空竟不作美地下起了大雨，豆大雨滴無序落下，讓這段旅程更加充滿未知，也確實稍稍澆熄了我一點熱情。

但是，尋找石獅爺的最高宗旨就是不要錯過任何一尊石獅爺。在這段路的地圖上有明確標示到，老院子民俗文化風情園內有尊石獅爺，想著便覺得充滿幹勁，帶著這樣的心情來到園區，滂沱大雨加上疫情的強襲，整個園區內的民眾寥寥無幾，與園區的主管招呼一番之後，便提起相機購票進到園區內尋訪。

園區內，一個老漁村牌樓後的屋子內便有一尊石敢當的石獅爺，也許是因為搭襯著一旁的雕像和造景，遠遠看祂似乎像是保麗龍或是硬的塑膠板塗上油漆而並非石作，使人略感失望。這時雨依舊下得很大，徘徊幾許後，卻依然繼續往大嶝島前進。

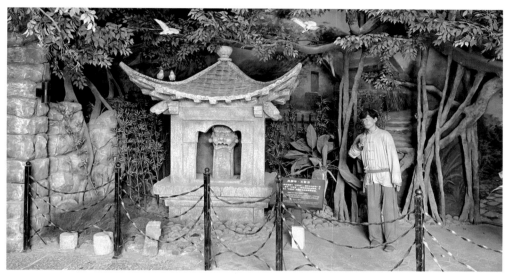

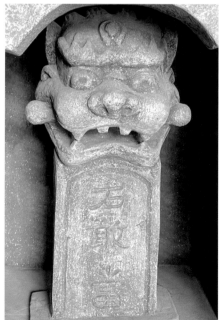

石獅爺位於園區內的老漁村內

接下來我們去了大嶝島，這是從廈門市區可以坐公車到達的地方。

此行的目標是東蔡石獅爺和北門石獅爺，按照網路資料的門牌號碼循線非常容易找到。

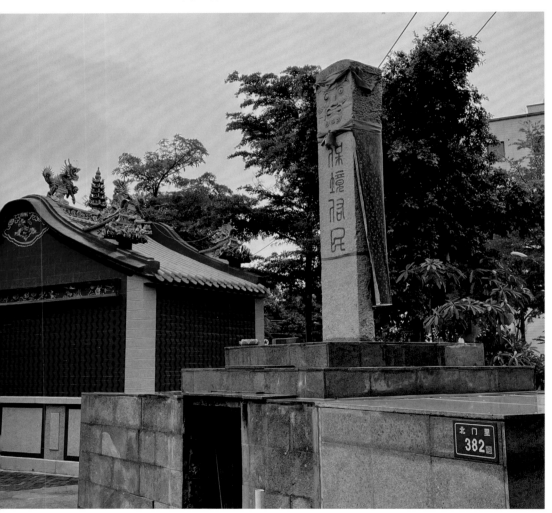

北門里的石獅爺有自己的門牌號碼

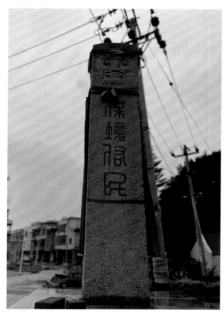

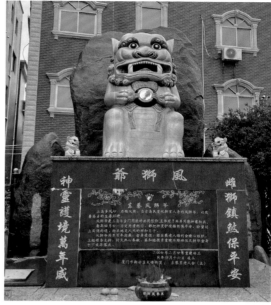

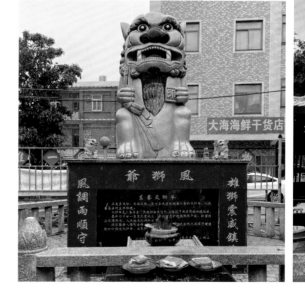

3	1
2	

1. 東蔡石獅爺中的雌獅
2. 東蔡石獅爺中的雄獅
3. 北門里「保境護民」獅柱

隨後在澳頭尋找石獅爺時，發現兩尊一前一後像是追逐後蹲踞著，而另一尊澳頭石獅爺比較隱蔽，費了一番功夫才找到。以過往尋找石獅爺的經驗，澳頭的另外一尊石獅爺應該也在附近，再次翻出資料確認照片上的石獅爺旁邊有棵榕樹，我便把附近的榕樹都尋找一遍，終於在一個比較隱蔽的地方發現最後這尊石獅爺，讓此行在澳頭地區順利尋得三尊石獅爺，可謂完美的收穫。

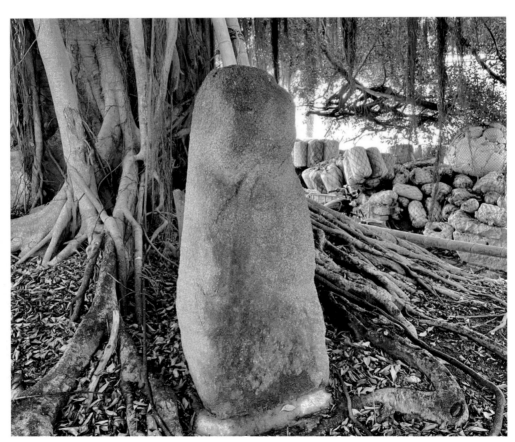

榕樹下藏著歷經風雨的石獅爺

16

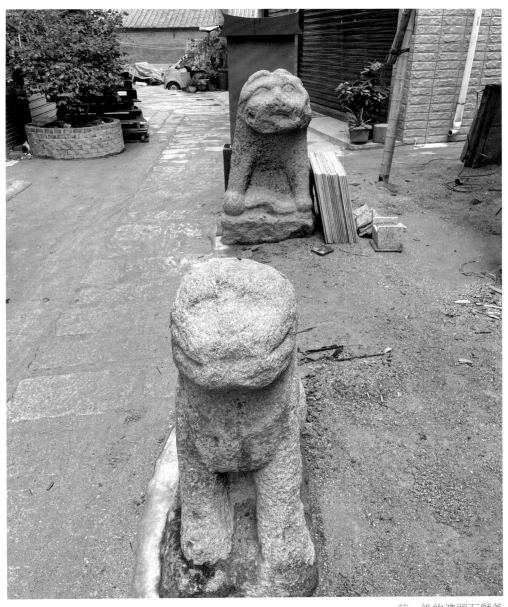

一前一後的澳頭石獅爺

尋找石獅爺猶如現實版的寶可夢一般有趣，行走在古城區的小巷弄中，跨越新與舊、古老與現代，風雨無阻、烈日無懼地穿梭其中，猶如時光隧道，總在充滿希望的時候失落，又在機會渺茫的時候給人驀然回首的驚喜。

陰雨綿綿的廈門小巷

包覆著外罩的典寶路石獅爺顯得十分神祕

吃過午飯回到廈門市區，雨仍然下個不停。跟隨在地朋友的帶領，穿大街、走小巷終於把市中心的石獅爺也找到了。時光匆匆，陰雨的午後走在昏暗的小巷，尋找在往日時光裡人們心中的信仰，給予我無限遐想……過去歲月寫下的斑駁，時間帶走耀祖榮宗的輝煌，跨越春冬，幾個世紀，轎子馬車消失，長衫布衣褪去，如今斑駁是最美麗的色彩！

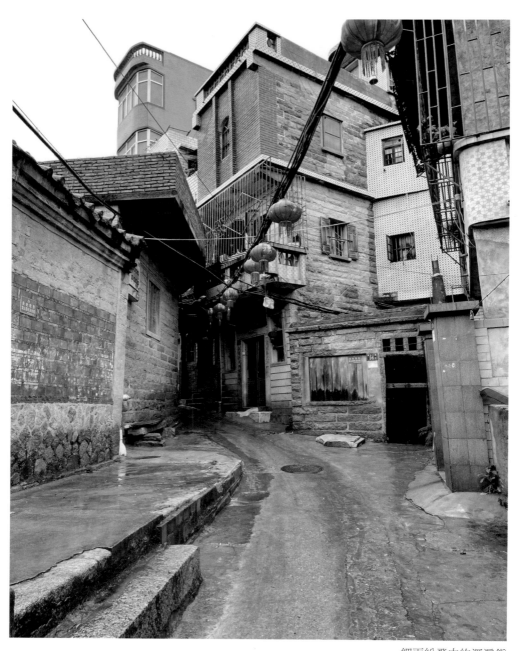

細雨紛飛中的深滬鎮

4月28日　雨裡尋祂千百度

一早吃過早餐，我們直接前往位在晉江深滬灣南側的深滬鎮，深滬鎮以魚丸聞名，許多人都會特地到這裡買些魚丸回去。循著資料上的地址探尋，透過導航很快就找到第一個目標，即是位在東垵社區的東垵宮。在村民的指引下，沒過多久就找到蹲踞在東垵宮外右側斜坡上的石獅爺，祂身披錦繡披風，襯著一旁居民供奉的茅台酒和鳳梨，顯得富甲一方，頗受重視的樣子。

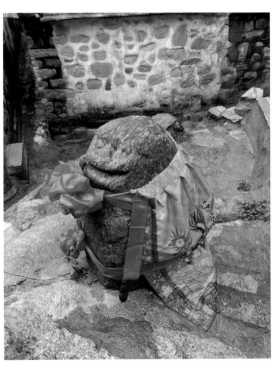

在綿綿細雨中與東垵宮石獅爺相遇

深滬鎮另外一尊石獅爺沒有打聽到詳細的地址，只知道大約在碧山大道42號附近，即使到當地的鄉公所多方打聽，也沒有明確的結果。

因為新舊門牌交錯的關係，門牌間的號碼並沒有依照順序排列，以至於我們在綿綿的細雨中盤旋徘徊多時。細雨混雜著海風的鹹味，彷彿加重眼底的一分酸澀，經過兩三個小時的尋找，終於找到碧山大道42號，心中燃起幾分希望，但卻不見石獅爺的蹤跡。

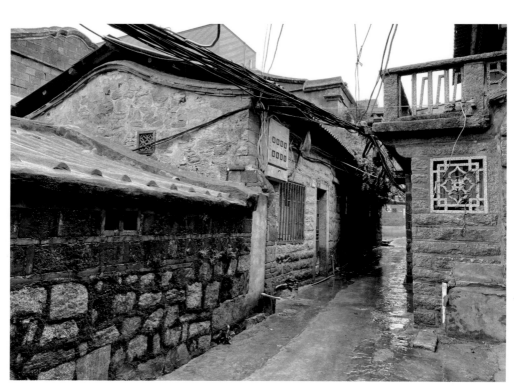

碧山大道

22

眼看時間分秒流逝，已過了午後三點多時，我心中不由得默默祈求石獅爺的出現，並告訴祂會將祂記錄在書中。

連綿細雨，淋濕了衣服也走濕了鞋子，「再不出現我只能離開另尋他處啦！」就在這個念頭出現的當下，我一轉身就看到身後牆垣上嵌著的，就是我要尋找的碧山石獅爺，驚喜興奮之情，至今仍然無法忘懷。

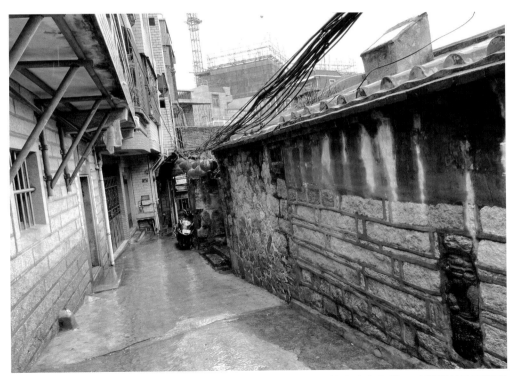

位在碧山大道 126 號門前的石獅爺

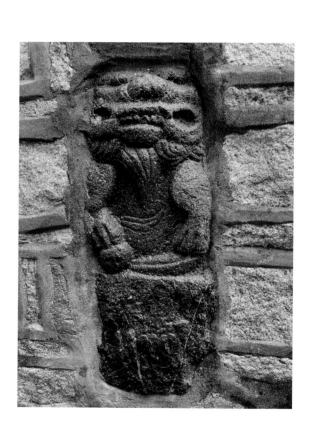

碧山石獅爺顏色非常不易發現，位置亦較隱蔽，確切位置在碧山大道126號門前。其雙手下垂，嵌於牆裡面似有一種壓抑之感，那咬牙切齒的嚴肅模樣，頗有守屋鎮宅、趨吉避凶的威嚴，猶如反覆告訴人們：「我隨時會從牆壁裡出來保護大家的！」可惜的是，此行原本還有另一尊位在深滬的石獅爺，即便找到了資料上記載的位置，卻仍不見其蹤，為了不影響後續行程，只得暫時告別雨中的深滬鎮，前往下一個目標—泉州晉江五店市。

五店市位在深滬鎮北方，最早是由五名蔡姓的兄弟在此地開五間餐飲店，方便行經的過路客休息用餐，日久聲名遠播即有五店市之名，如今已發展成繁榮的傳統街區，其仿古的建築鱗比而列，古老的建築裝飾述說著流傳久遠的故事。

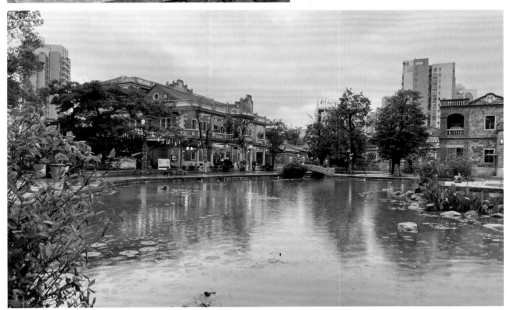

五店市傳統街區充滿濃厚的古典情思

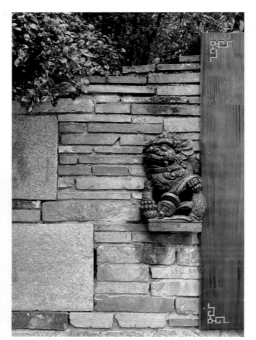

抵達五店市時，已是傍晚五點多，經過多方的打聽還有老街民警的幫忙之下，終在暮色降臨之前找到兩尊石獅爺，完成今天的拍攝計畫。

「古石雕大觀園」的石獅爺千姿百態總給人無數種驚喜

4 月 29 日　行旅暫歇

第一次到廈門拍攝石獅爺，趁著晨間的空檔，回到廈門博物館門前「古石雕大觀園」再看一次園內的石獅爺。因為不僅數量多，造型也特殊，過去在金門也沒有見過，部分已標有年代的考究並賦有名稱，忍不住又回來拍攝一次，似乎也感受到了石獅爺不同的風情。

因為離五一長假越來越近，租車和飯店的房價也隨之調漲，為避開這些人潮和額外的開銷，便提前出發到鼓浪嶼，也因為疫情日趨穩定，外出遊玩的遊客也增加，一路上總是熙熙攘攘。

鼓浪嶼還保存著一些舊式建築，漫步在這奢華古樸的巷弄中，若沒有嘈雜的遊客在旁，還頗有穿越時空的感覺，結果我沒有穿越到任何地方，卻在鼓浪嶼的夕暮下得以暫歇。

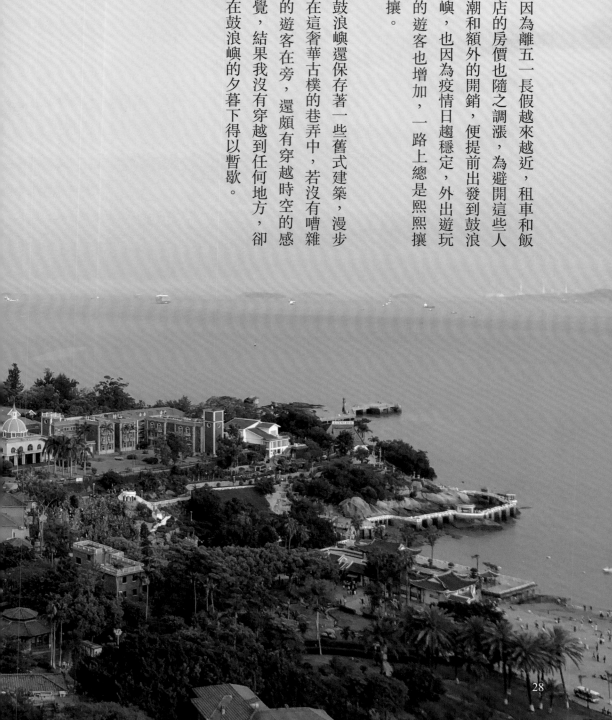

5 月 16 日　旗鼓再整

五一長假結束，當地放假到 5 月 6 日，但因為疫情反覆耽誤，無法按照原訂計畫說走就走，加上還要敲定導遊方便陪伴的期程，一直到五月中才出行。依照當時的防疫規範，如果所在城市出發的健康碼有星號註記，出入就必須要隔離或做核酸檢測，待一切諸事就緒，最後出發前兩天才能確認訂房。

乘著深圳往廈門的高鐵，經歷了三個多小時，再一次到廈門，已頗多熟悉，這一次總結之前的經驗，先尋找網路資料上最遠的石獅爺，從最遠的地方開始，循序再往鄰近的區域尋找，希望在兩、三天內可以找到清單中全部的目標。

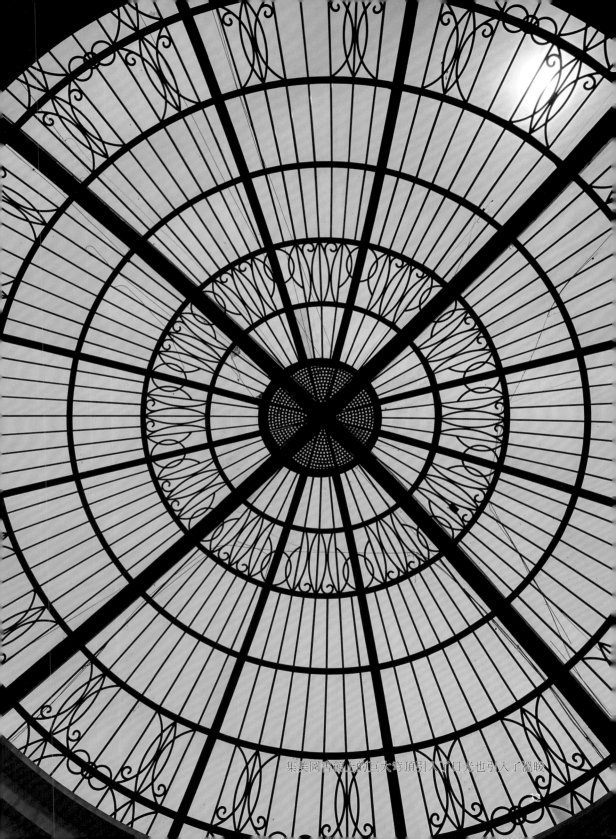

集美圖書館上的巨大穹頂引入了日光也引入了溫暖

5月17日　始於集美藍穹之下

為了蒐集更多關於石獅爺的資料，一大早用完早餐後，便乘坐地鐵前往廈門市的圖書館，此行目標是廈門市圖書館的集美新館。

集美館是一座很美的圓樓形建築，環境設計非常雅緻，相當吸引人。環狀的中庭頂上為圓拱型的穹頂，讓午後的暖陽能穿透進圖書館，使人備感溫暖。而樓梯設計也非常特別，陽光在不同時間照射進館內，穿透階梯呈現的光影，也是拍照的絕佳地點。

寧靜的圖書館裡，坐滿看書的年輕學子，廈門真不愧是文化古都。圖書館內的淺色木質桌椅和玻璃穹頂形成一個美麗的畫面，氣氛祥和又平靜，是一個可以靜下心來好好念書、學習的好地方，而圖書館最重要的書籍目錄和閱覽空間都非常清楚明瞭，讓我在這裡找到不少值得參考的資料。

下午的時間再次前往廈門市思明區，補拍攝一些上回來不及取得的素材，並且遇到之前拍過的石頂巷石獅爺，重新替祂拍了一些新照。

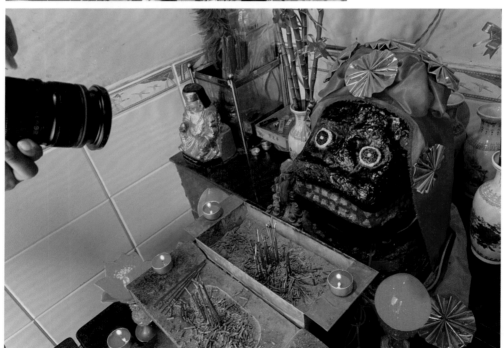

與石頂巷石獅爺重逢，也替祂拍了新照

又一次來到廈門的老巷弄，行人、腳踏車、電動機車艱難穿梭於其中，熟悉的廈門依舊。

重回廈門思明區已帶有三分熟悉感

5月18日 幸運的總和

這一天的計畫相當緊湊，雖都在泉州內，卻要從泉港區一路往西尋到南安市，再往南到石獅市。一大早起身前往泉港，到達臨海的誠平村時我才知道，村莊遠比我想像的大很多，開著車子繞行一圈毫無結果之後，我開始轉換策略，凡遇到路邊的村民，就上前詢問打聽。

上天最終還是不負有心人，在我詢問幾位村民後遇到一位熱心的林先生，熱情地騎著機車載我前往目標處，行經大小蜿蜒的巷道後，在誠平村後山582號老宅牆上的隱密處找到擋巷衝的石獅爺石敢當，這段經歷使我深深體會到在地人引路的重要性，如果沒有帶路人，尋找石獅爺真的是很艱難的過程。

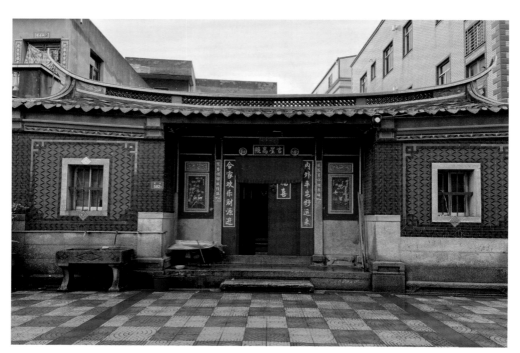

誠平村後山 582 號老宅

完成拍攝後，林先生說他還知道另一處隱密的石敢當也在後山這一帶。隨後又在他的帶領下，很快找到另一尊位在三王府旁側，石碑型直立靠牆的石敢當，同樣也是擋巷衝的，祂的外型頗有幾分像外星人圖騰似的可愛。

位於 582 號老宅後牆上的誠平村石敢當（上圖）及三王府旁側的後山石敢當（下圖）

時過中午，在吃過簡單的午餐後，前往下午的目標──泉州南安市延福寺。

兩地雖同是泉州市，但跨區也要兩三個小時的車程，路途中還非常不巧地遇到道路施工封路。一路上想著，尋找石獅爺就像尋找現實版的寶可夢，到現場按照地址才知道尋找不容易，有時是確切位置不清楚，有時候即便有清楚的地址，到現場仍找不到蹤影。

很幸運地，到延福寺沒費工夫就發現在五觀堂旁側的石獅爺。

拍攝相當順利，也讓我可以在天黑之前趕到石獅市拍攝塘園村的石獅爺，也是離隔天的拍攝景點比較近的地方。

石獅市位於福建省東南沿海，泉州市南部，三面臨海，是福

一進延福寺，很快就發現在五觀堂旁側的石獅爺

建省下轄的縣級市，轄境東臨台灣海峽，北面蚶江鎮隔泉州灣與惠安縣、泉州城區對望，南接深滬灣，西與晉江市接壤，交通方便且地理位置重要。

到了繁華的石獅市，我便感覺到應該到宮廟附近詢問居民，沒想到下車後就在玄壇宮旁發現石獅爺，當時的高興真的難以用言語形容。就這樣帶著疲憊和歡喜結束一天的拍攝，尋找晚上要入住的地方。

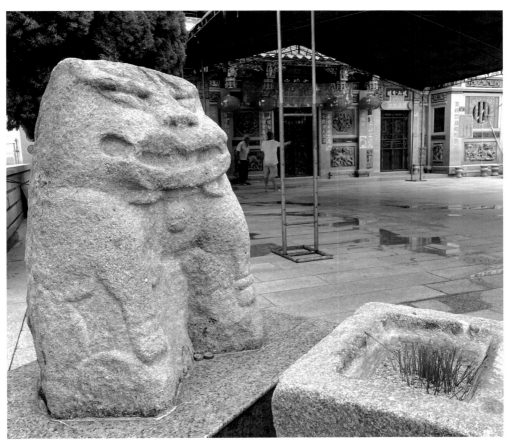

位在玄壇宮旁的石獅爺有許多民眾祭拜

因為疫情的關係，飯店的住房不需要提前預訂，尋找飯店非常順利。

晚餐在導遊的帶領下，找到寶獅路上非常道地的新名惠牛肉羹店，因為是第一次嘗試，原本只先點了一碗牛肉湯和一份燙青菜，嘗到它的美味後，忍不住又加點店裡的招牌牛肉羹，就這樣沉浸在傳統牛小吃的美味極致裡，滌淨一天的疲累。

店裡的招牌牛肉羹

5月19日　一起看了夕陽

早上出發前再次經過玄壇宮附近，特地繞過去再幫石獅爺拍攝早晨的新照。也許是因為早晨附近有許多民眾在廟前聊天，加上石獅爺前方多了許多供品，總覺得祂看起來特別活潑有朝氣。

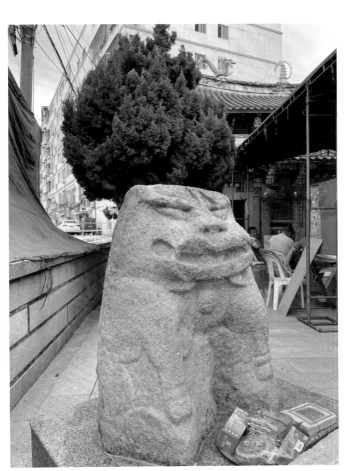

早晨的石獅爺顯得特別有朝氣

今天的第一個目的地是前往石獅市的石獅博物館，因為來得比較早所以沒有其他遊客，加上進館參觀是免費的，參觀起來特別盡興。

博物館內收藏著各式各樣、不同地方、不同年代的石獅爺，每一尊石獅爺都是石雕師傅在製作當下，抱持著敬仰、敬畏的心，所賦予祂的豐富想像。

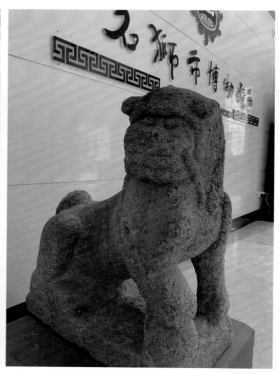

免費參觀的石獅市博物館十分值得一逛

42

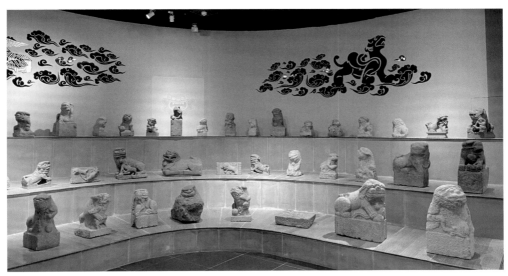

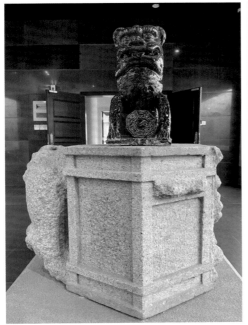

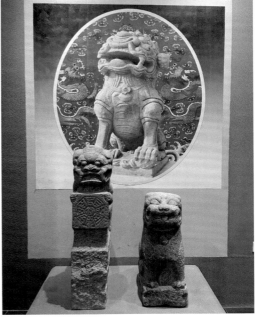

石獅市博物館裡各式各樣的石獅爺

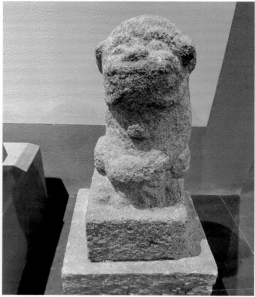
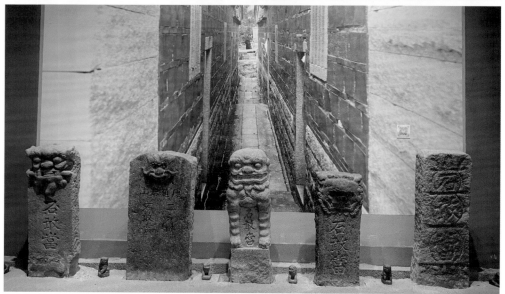

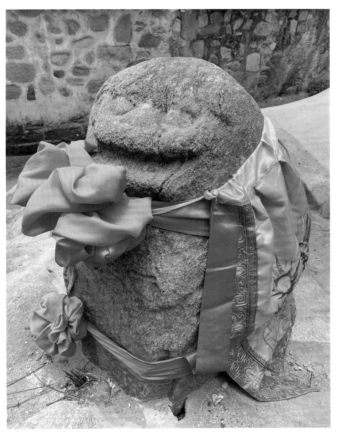

深滬東垵宮旁的石獅爺也因爲晴天笑得更加燦爛

今天的主要目標是找到深滬一尊隸屬私人的石獅爺，所以離開石獅市博物館後，再次來到深滬鎮，與上回陰雨綿綿的天氣不同，今天的深滬不再如上回陰鬱，也特地去看了上回被雨淋濕的石獅爺，今天在陽光下咧嘴的祂，似乎也笑得更加燦爛了。

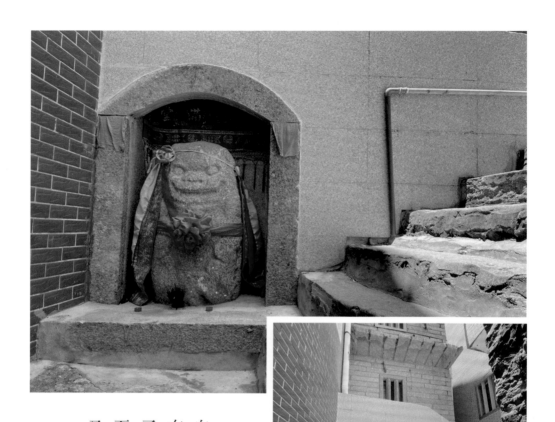

向很多居民打聽消息後，意外在一位老先生的引導下，發現了一尊今年二月份才新安置的石獅爺，這讓拍石獅爺的過程又增添新的喜悅。

如果沒有居民的引路，實在很難找到這尊隱藏版的石獅爺

其中一尊石獅爺行蹤神祕，經過幾個小時也沒找到，即使到資料上記載的地址，卻還是不見其蹤。

詢問村落附近的村民，終於知道這尊石獅爺應是搬家了。幾經輾轉搜尋，終於找到一段拍攝石獅爺搬移過程的影片，得知新的地點位於同安區的營後，算了算時間應該趕得上，便開車出發回到廈門。

這尊石獅爺是在2018年3月16日新遷到營後，是目前唯一有「石獅爺公戲臺」的石獅爺，面向戲臺，同時也面向大海。站在石獅爺的角度，與祂一起望著戲台、望著車水馬龍的道路、望著大海，直到夕陽西落映紅天邊，在這美好的傍晚餘暉下，結束尋找石獅爺的一天。

營後新村的石獅爺 2018 年才搬遷至此

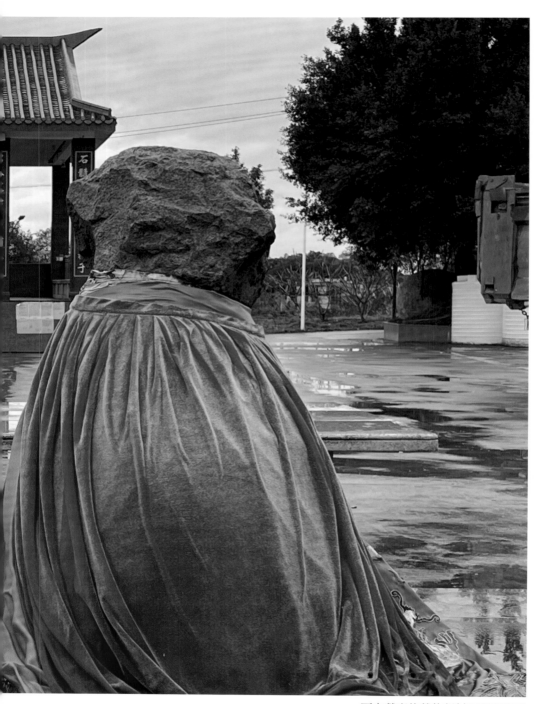

面向戲臺的營後新村石獅爺背影

5月20日 確認心念的踏實

第一趟來到廈門尋獅的計畫也因為長假和疫情硬生生拆分成兩回，卻還是如願拍完32尊石獅爺！回想這段歷程，環境改變，門牌不同，在陌生的環境、陌生的地方尋找不確定的資訊，困難與艱辛是無法用文字可以表述。隨著每一天的新發現，一步步從文獻資料的推敲到真實找到、看到石獅爺，還是難掩感動的喜悅。

閩廈的夏季溼熱多雨，穿行在舊城區徒步尋找，汗水、雨水、淚水，濕了乾，乾了濕，一層層的防曬融合著汗水讓皮膚又癢又痛，若沒有堅強的信念，很難撐持下去。但當真正尋找到每一尊石獅爺時的喜悅，真的會讓人忘卻所有艱辛和困難。

閩廈石獅爺比較分散，路途多屬遙遠，大多在舊城區，尋找的路上需要很多時間和過往的經驗去判斷、推敲，真的很像找現實版的寶可夢。在這次行尋中也發現一尊2021年2月份新立的石獅爺，這也證明石獅爺文化在民間依然受到重視，也將會一直有人為弘揚發展石獅爺文化遺產一起做貢獻！

續章
靜待至雲開

2021 年 5 月 20 日第一次拍攝完網路資料上的石獅爺，因為之前到深圳的機票是從香港來回台北，所以再次回到深圳，希望可以在香港通關的情況下回到台北，卻沒想到病毒來勢洶洶，遇到台中的疫情變嚴重。健身房停業、餐廳只能打包外帶，當時百業蕭條，學校沒有畢業典禮，在家網路上課學習變成日常，基於安全考量，決定留在深圳等待安全的時機再回台中。

日子在過，時間在走，疫情反覆不定，新聞中看到防疫旅館的亂象讓人卻步，於是決定在深圳住下來，拍攝這個美麗城市的變遷。

2022 年如期而至，在疫情中度過第二個春節，各行各業都受到很大的衝擊，進出公共場所需要 24 小時的核酸檢測，排隊核酸檢測變成日常，讓出行變得更加不容易，此時距離上一次拍石獅爺已經過九個月。隨著疫情一次又一次的起伏也反覆考驗我的意志，在滯留深圳一年多後，又有再次完整拍攝石獅爺的構想。

於是在 2022 年 2 月，深圳正處於低風險城市的時候，我再一次出行來到廈門。

飯店的五香卷讓人十分難忘

2 月 20 日　沿福而至

重返廈門，主要住宿的地方和前次一樣是廈門希爾頓朋歡飯店，飯店樓層不高，隱身在居民區內，從外觀看並沒有太深的印象，但是從電梯出來走到客房就會發現圓型的建築十分有特色，從房間出來都可以俯瞰餐廳，三百六十度的環形走廊加上巨大的穹頂讓人感到空間感十足。

早餐一如往常地豐盛，其中閩南特色的五香卷，使人十分難忘，外皮酥脆、內裡軟嫩，一口咬下肥瘦合度的內餡滿口留香，一早就忍不住連吃了好幾個！

54

漫長的尋獅之旅，有大半的日子住在廈門希爾頓朋歡飯店

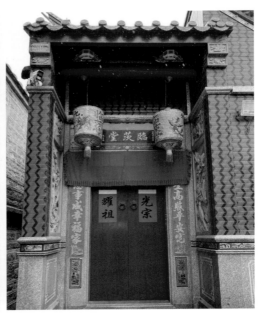

根據第一次的經驗，由遠而近的拍攝規劃能省下許多時間，今天的目標主要是再訪首次拍攝照片尚不滿意的石獅爺，也把區域較近的幾尊再次嘗試拍攝。

經過兩個多小時車程到達泉州峰尾鎮誠平村，按照記憶尋找位在後山585號旁的老宅後牆上，看不出型態、樣貌的石敢當，數月不見祂的神秘依舊不減。

位在誠平村的石敢當

泉州峰尾鎮誠平村

這天一直下著雨，濕漉漉的天氣，在雨中行走更為艱難，拍攝也更加辛勞，不過憑著上回的記憶，倒沒有第一次尋找那麼辛苦了。走在拍攝石獅爺的小巷子裡，很快地就在泉港區的後山４７３號村委會旁，尋得石碑型靠牆的石敢當。下雨給拍攝造成困難，雨水讓閩式建築的紅變得更深情，然而濕透的石獅爺則顯得略帶一絲落寞。

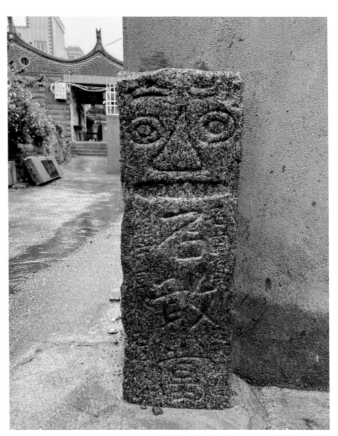

泉州泉港區後山 473 號旁的石敢當

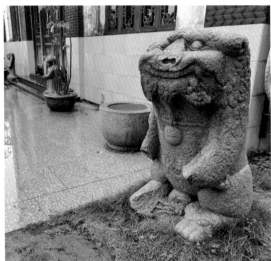

位在延福寺五觀堂外的石獅爺

中午時分，隨著在地人的引導吃碗熱騰騰的豬肝湯粉條，還有隔間肉和燙青菜，之後前往拍攝延福寺石獅爺。

延福寺位於福建省泉州南安市，寺內的五觀堂前便有一尊雙耳上揚，極目遠眺，模樣胖嘟嘟的石獅爺。

最後來到五店市，拍攝位在仿古街內，布政衙巷 8 號對面的石獅爺，祂身披紅色披風，頭戴大紅花，模樣喜慶又可愛。在仿古街入口大門牆上還有嵌入式的石獅爺，雖然被固定在牆上，但威風凜凜不減當年，有一種門神的威武。

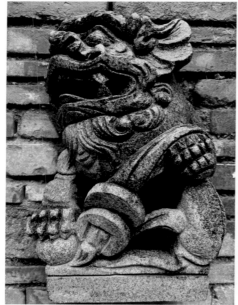

五店市嵌於牆上的石獅爺

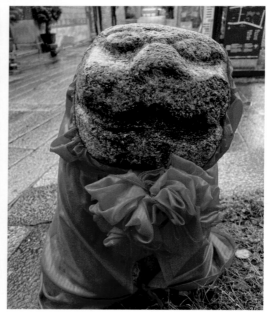

五店市的石獅爺有「黃金單身漢」之稱

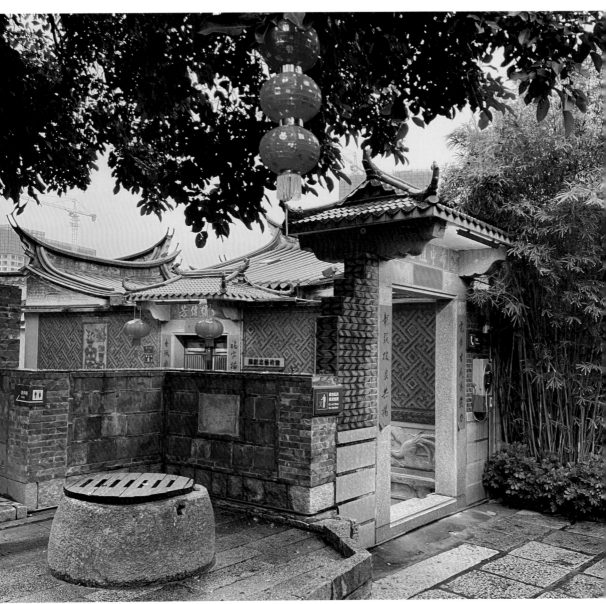

傍晚的五店市

拍攝完成已是萬家燈火的向晚時分。晚餐又來到上次非常道地的牛肉羹店，牛肉新鮮、烹調入味，真可謂極致美味，吃過會懷念的傳統牛小吃店。

濕漉漉的天氣，在下了一整天雨後，讓人略感憂鬱。春天的雨、春天的心情、春天的濕冷，又想起疫情帶來的不方便，當下便做了決定，今天要移動到離下一個拍攝點更近的地方再住下。

在地方嚮導的帶領下品嘗到傳統牛小吃的極致美味

2月21日　雨中，再遇見

所有的安排都是最好的安排，也因為疫情的關係，以划算的價格住到理想的飯店，舒適寬敞的客房舒緩拍攝石獅爺一整天的疲憊。第二天在飯店頂樓享用五星級早餐自助吧，其中最吸引我就是福建有名的「麵線糊」，很像臺式的「蚵仔麵線」，溫暖吃上一碗後，又開始活力滿滿的一天，朝氣蓬勃地踏上尋找石獅爺行程。

飯店 buffet 提供福建有名的「麵線糊」

今日三訪塘園村，在雨中再見玄壇宮的石獅爺，依然可愛地半瞇著眼睛、咧著嘴，一肚子壞點子的調皮模樣，好像一個愛惡作劇的淘氣小男生。

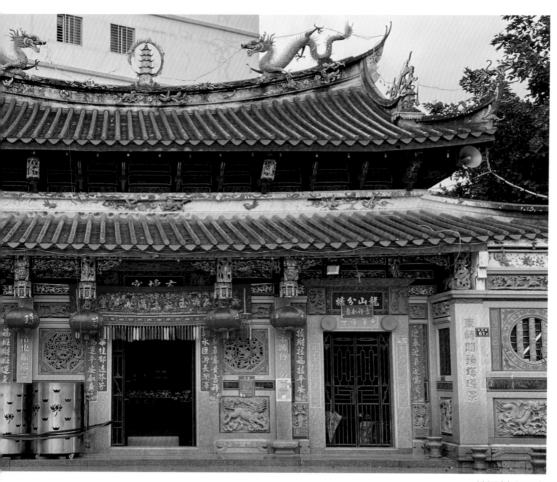

塘園村玄壇宮

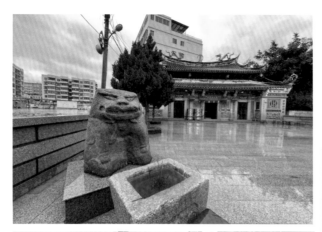

玄壇宮外的石塔

雖然已是春天，因為下雨的關係依然非常的寒冷。有上次的經驗，這次尋找碧山石獅爺就容易多了。因為尋找不易，所以每次路過碧山石獅爺，我一定會久久停留，思忖著石獅爺如果會說話，一定有很多故事能夠告訴人們。

碧山石獅爺總讓人難忘而流連不已

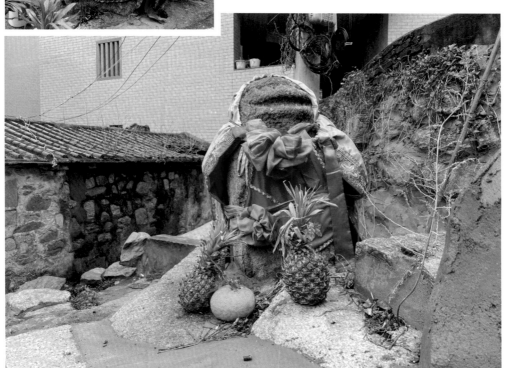

接著走到同在深滬鎮的東垵宮拍攝外頭的石獅爺。在供品後身著錦繡披風的石獅爺更顯威風，其龜型的姿態，給人們一種圓潤的美感，散發著仿若蒙娜麗莎般的微笑，看起來很開心。

供品使石獅爺更顯富貴和可愛

上回尋找石獅爺的拍攝過程中發現一尊新立的石獅爺，位於深滬鎮東垵村許司內路9號。根據住在附近的林先生透露，這尊石獅爺新立於2021年2月，是因舊屋改建才從別的地方搬過來的。

石獅爺的眼睛渾圓可愛，同時披金戴紅的，顯露出喜慶的氣氛，使得人們不禁受到祂歡樂的氣氛感染。當時拍攝的時候就覺得喜慶又可愛，香火一定會很旺，這一次再訪，果真是這樣子呢！

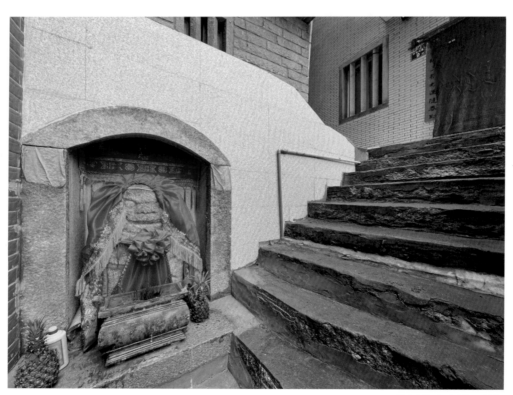

深滬鎮東垵村石獅爺

68

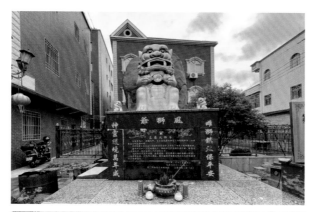

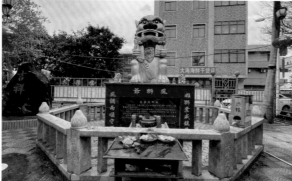

下午的時間先到了大嶝島，不到一個小時就完成島上的拍攝，對照之前一整天的尋找，現在真的是駕輕就熟啊！

1	
2	
3	4

1. 東蔡石獅爺雌獅
2. 東蔡石獅爺雄獅
3. 北門里「保境護民」獅柱
4. 溪垵里「王」字獅碑

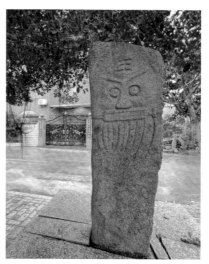

大嶝島上各種型態的石獅爺

最後趁著天黑之前趕到翔安區澳頭村的海邊，在戲台附近「蘇廷玉祠堂」後，著名巨石「鼇石」題刻後方拍攝榕樹下石獅爺。

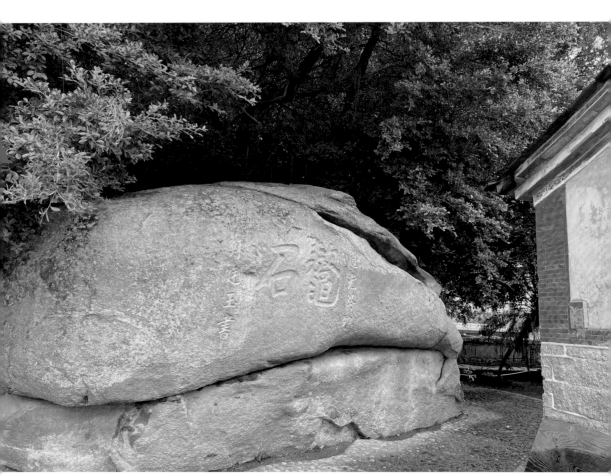

「鼇石」題刻

石獅爺隱隱立在一棵大榕樹下，不仔細觀察就像是一塊石頭，認真觀察後卻覺得像一位溫柔婉約的修女，穿著長袍，戴著頭巾，默默祈禱著。

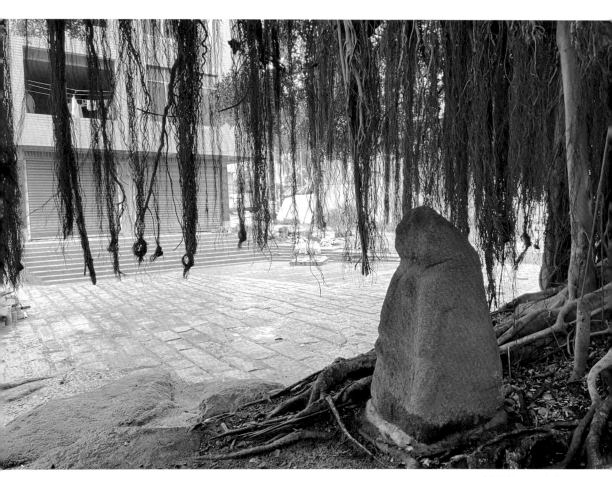

澳頭村的榕下石獅爺

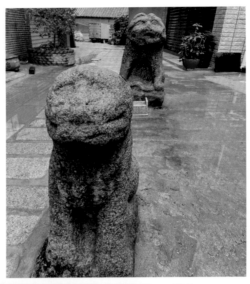

澳頭另外兩尊在後埔頂里18之2號，被廈門市翔安區人民政府列為未定級不可移動文物，兩獅一前一後矗立在巷子中間，所處的地方也被定為澳頭石獅巷。拍攝完這兩尊石獅爺，今天的任務也告一段落。

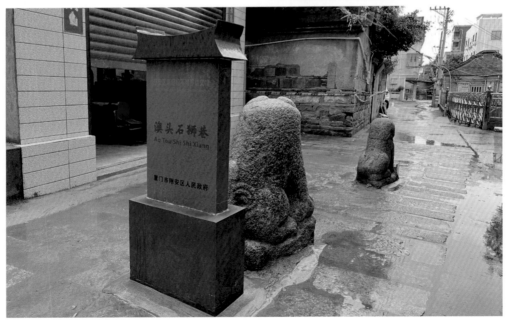

澳頭村後埔頂里的兩尊石獅爺

為了方便第二天早上的拍攝，這晚我們加緊腳步趕路到漳州住下，漳州古城是一個不可錯過的文化與美食景點，古城裡隨處可見的都是閩南小吃，但因疫情的關係，加上春雨一連下了好幾天，街上的人寥寥可數。

獨門配方的客家麻糬外軟內裡酥脆

現蒸的鹽焗手槍雞腿

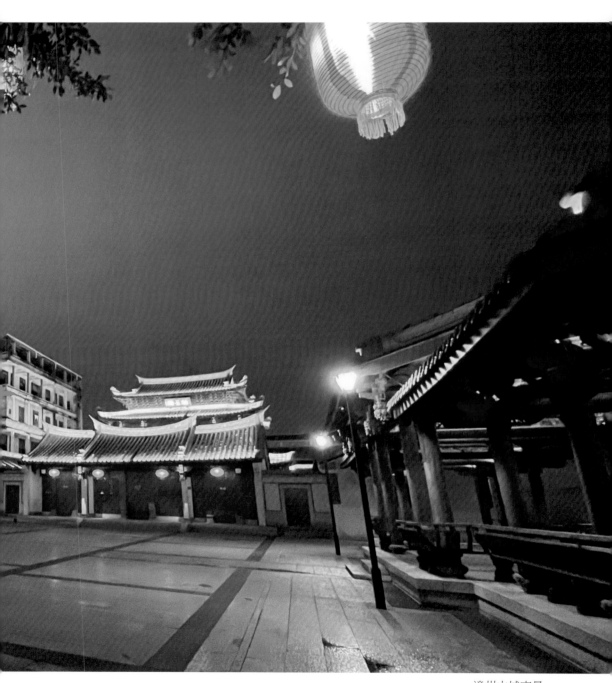

漳州古城夜景

2月22日
美好，加上意料之外的美好

這天一早，來到了龍文區朝陽鎮翁建村的「王氏宗廟」旁，就在春雨直直落下、不曾停歇之時，遇見神態驕傲的翁建村石獅爺，兩週的春雨讓戶外的祂全身溼透，還染上翠綠的青苔。

祂優雅的姿態就像一位慈愛的母親，扭頭微笑地看著孩子們在淘氣戲耍打鬧。可惜的是在附近多方打聽後，仍然沒有探聽到為什麼這尊石獅爺沒有供奉起來。

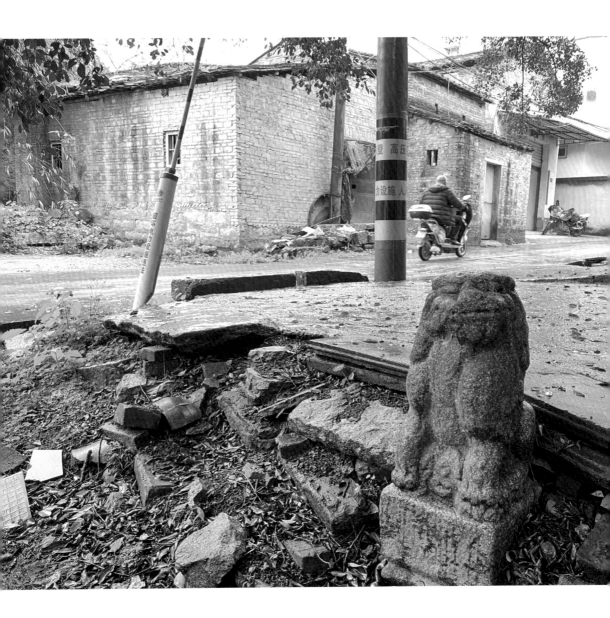

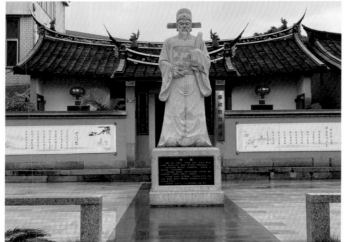

位於埔尾村的林魁故居

到了漳州龍海市角美鎮的埔尾村，路經林魁的故居這一帶，有一潭閩南建築的風水池，水面上寧靜地倒映著這個小村落。

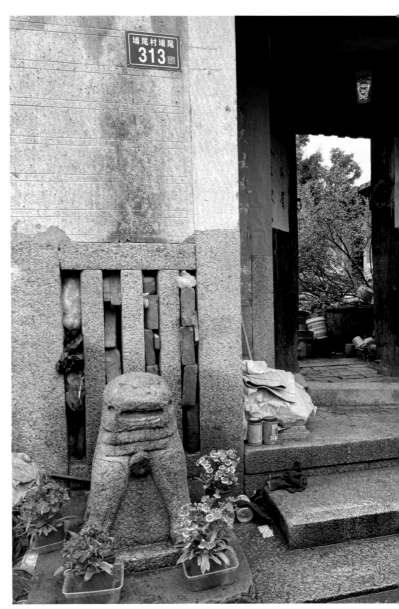

角美鎮石獅爺是許多居民的童年回憶

角美鎮石獅爺胖嘟嘟的，模樣十分可愛，咧著嘴開心地大笑，像是把雙下巴都笑突出來。

據屋主所述，這尊擋巷衝的石獅爺從他爺爺還住這裡的時候就已經在了，鄰居也說常常有同村的人搬離開以後，每次從外地回來探親時都會來看看石獅爺，回憶童年的往事。

因為我們的拍攝，鄰居非常高興地於石獅爺旁準備盆花，還非常熱情地招呼我們到她家喝茶。

離開漳州回到廈門市集美區的後溪城內里，依循資料指引，很順利地找到這裡兩尊石敢當和一尊石獅爺。

<table>
<tr><td>1</td><td></td></tr>
<tr><td>2</td><td>3</td></tr>
</table>

1. 後溪城內里石敢當一
2. 後溪城內里石敢當二
3. 灌口城內村石獅爺

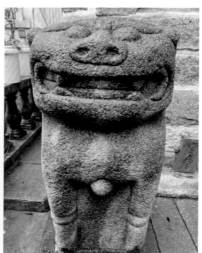

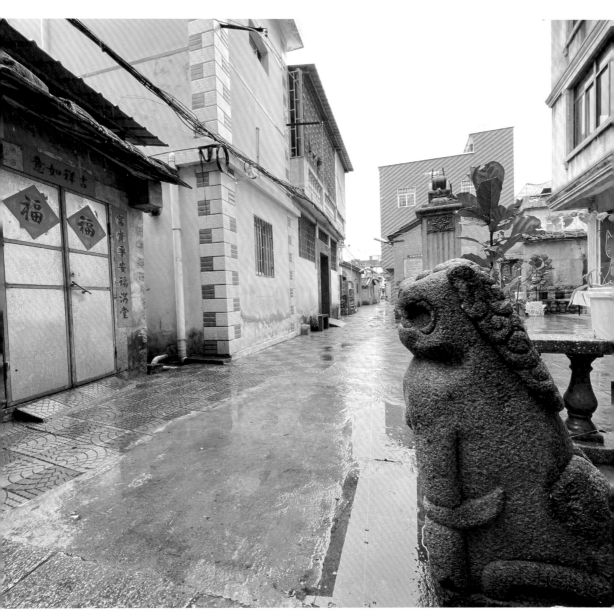

灌口城內村石獅爺側照

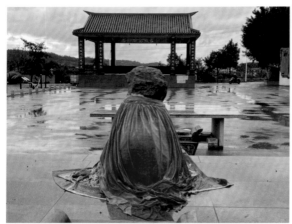

午餐後，我們趕回廈門市同安區營後新村，再拍2018年3月16日才新遷到此的石獅爺。石獅爺面朝大海，在海岸處還有一座「石獅爺公戲台」，足以可見祂在居民們心目中的崇高地位。

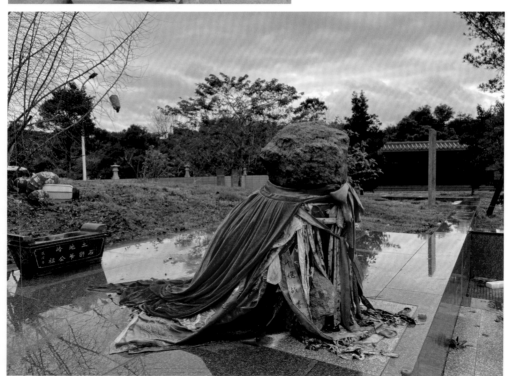

營後新村石獅爺 2018 年 3 月 16 日才新遷到此

結束三天的拍攝任務，我們在回程的路上開心地聊著天，大約到了集美區同集南路後鄭路段時，在行車間眼睛為之一亮，瞥見車來車往的分隔島中有一尊石獅爺！

因為石獅爺位於快速道路的分隔島中央而難以拍攝，只能從不同方向嘗試捕捉畫面。看祂鼻子上仰，右手持球，有兩顆很明顯的獠牙，似乎在告誡人們：「馬路如虎口，開車要小心呀！」抬頭看著天，好好傾聽車水馬龍的聲音，守護著大家旅行平安。

石獅爺位於同集南路後鄭路段的分隔島中

後鄭分隔島中的石獅爺

2月23日　清冷初春

春天的細雨紛飛，一直下個不停，都沒有止歇的意願，就像情人的眼淚般綿延不絕，濕濕冷冷地侵襲著大地。

經過幾天的拍攝回到廈門市區，再次來到石頂巷拍攝有小廟的石獅爺。因為是中午的時間，路上多了上學的學生，讓小巷變得熱鬧起來，而天一樓的石獅爺仍然靜靜地聽著幼稚園的歡笑聲。

石頂巷石獅爺　　　　　　　天一樓石獅爺

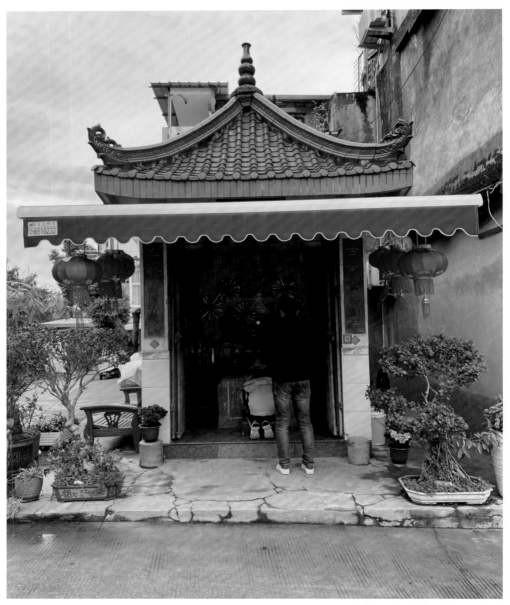

在小廟裡供奉的石頂巷石獅爺

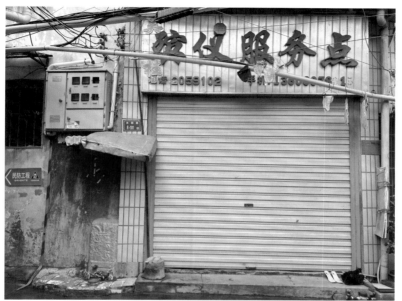

本部巷、草埔巷的石獅爺，似乎也因為雨水的關係，在窄小的巷弄裡更難找到拍攝的角度。

本部巷石獅爺（上圖）與草埔巷石獅爺（下圖）

因為疫情的關係，走在廈門市的步行街上略感冷清。街上的店家零星地開著，總有一種稀落、冷清的氛圍，加上春雨澆洩，廈門彷彿格外地寒冷。

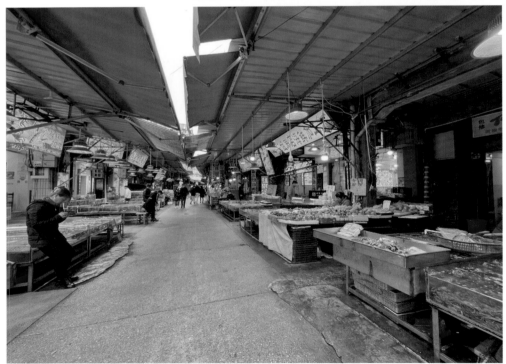

疫情下的廈門八市海鮮市場

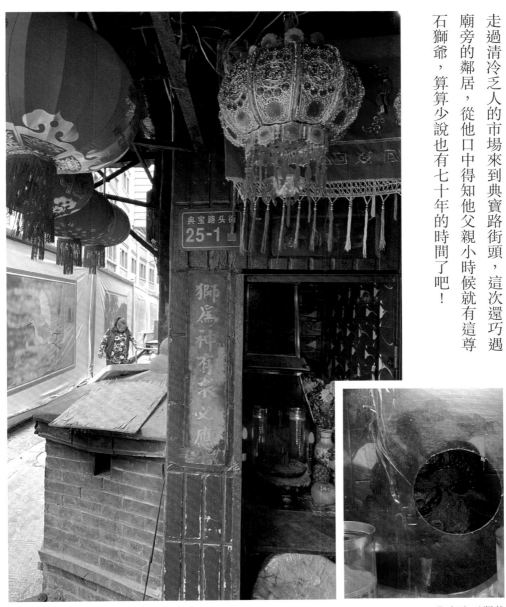

走過清冷乏人的市場來到典寶路街頭，這次還巧遇廟旁的鄰居，從他口中得知他父親小時候就有這尊石獅爺，算算少說也有七十年的時間了吧！

典寶路石獅爺

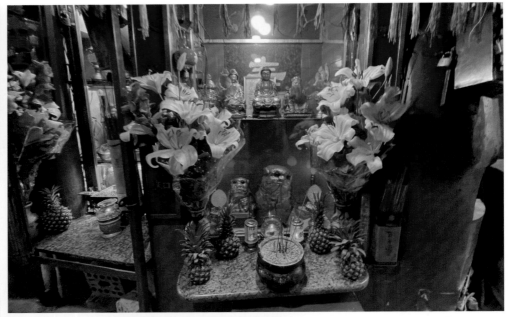

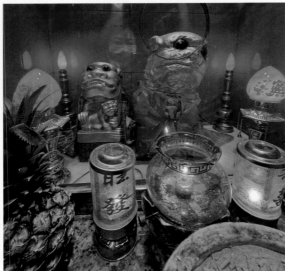

八卦埕巷石獅爺

接下來穿過狹窄的小巷，經過廈門工委九條巷聯絡站舊址來到八卦埕巷，拍完巷內兩尊石獅爺，順利完成這次石獅爺的拍攝。

在又濕又冷的雨天，拍完三十二尊石獅爺，再次回到廈門，天空依然飄著雨。如果雨是情人的眼淚，而把眼淚流盡，只為擦亮世界的眼睛；如果雨讓你黯然神傷，雨滴滑落大地，讓生命賦予頑強活力。

經過這麼多天日夜兼程，終於能以一頓豐盛晚餐慰勞自己在雨中拍攝的辛勞，也感念此行一切順利而高聲喝采。

2月24日　潛靜歸途

連續春雨過後的廈門，第一天迎來燦爛陽光，也正好是此行拍攝的終末之日，迎著藍天白雲乘坐高鐵回到深圳，搭著車一路靜靜地觀看著這座城市、這些人。抵達時已是向晚時刻，終於在深圳晚霞的輝映下回到自己的地方。

翩章
聯翩拾遺

2022 年 2 月完成第二次拍攝後，我返回家中持續整理相關資料。這段過程中慢慢建構起這本書的架構，也透過和朋友討論，對於內容的想像越來越清晰。過程中還不斷發現部分未曾親身拍攝到的石獅爺，也打算將每一尊石獅爺進行較完整的資訊介紹，因此我又再度規劃一次拍攝行程，一方面也進行更多探訪，把資訊和照片做更完整的蒐集。

2022 年 6 月，再次來到廈門，因為證件過期，在廈門公安局和飯店反覆往返辦理證明文件，而這天又是雨天，走在雨中的中山路，一切朦朧而美麗，期待這趟旅程更為順利。

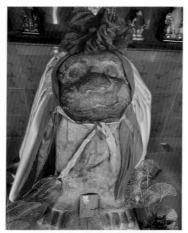

心誠足勤焉不逢

到達廈門之前，就已在資料上新發現廈門城隍廟裡也有石獅爺。來到城隍廟向廟方人員說明來意，也受到廟方熱情的引導介紹。據城隍廟的吳會長說，先有城隍廟、後有廈門市，算起來此尊石獅爺可能也有六百多年歷史了。

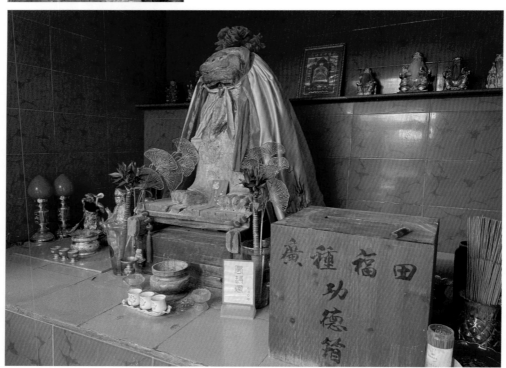

城隍廟石獅爺

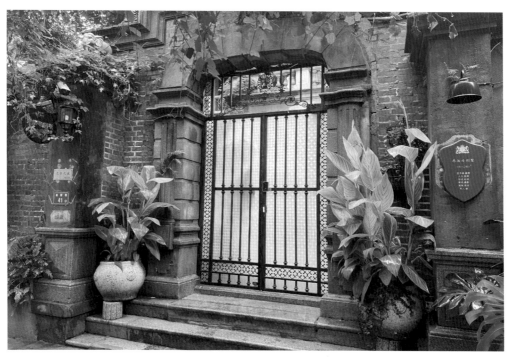

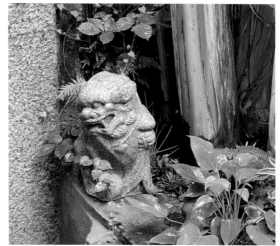

另一尊新遇到的石獅爺是位於思明區南橋巷的「喬治老別墅」內，這次因為獲得屋主許可入別墅花園丈量石獅爺的尺寸和方位，才有幸見到牠。和原先在別墅外所見的那尊相似，都屬雕工精緻，五官突出的石獅爺。

「喬治老別墅」院內的石獅爺

之後幾天在泉州地區也有許多新的收穫，其中最驚喜的莫過於在泉州古榕巷找到藏身於民宅牆中凹崁的石獅爺。那日在開元寺附近的古城區，意外發現一間民宅牆中有一個明顯方正的凹洞，以過去的經驗推論，應該是一尊牆垣中的石獅爺，蹲下身子細看，果然看見了祂神祕的尊容。這也是目前尋找到體型最小的一尊。

古榕巷牆垣隱藏的石獅

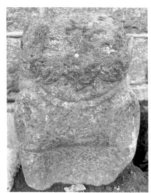

而資料上鄰近的兩尊石獅爺也不好找，幾經詢問才尋得知情的居民帶路，帶我找到位在鯉城區的兩尊石獅爺，拍攝的當下正在新埋地下管線，因右下方挖了一個洞，讓拍攝變得更不容易。

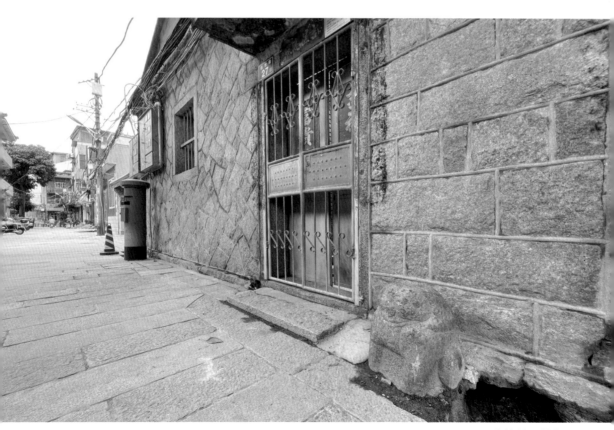

舊館驛石獅爺

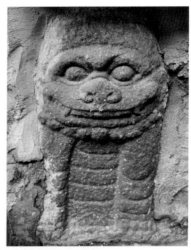

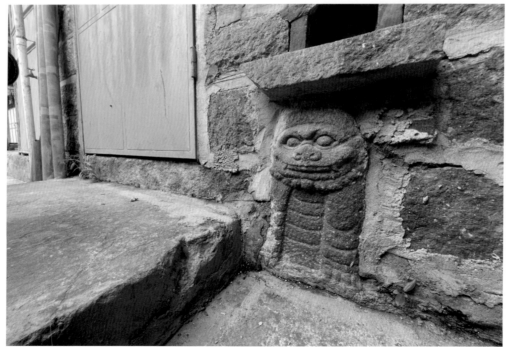

同樣位於鯉城區的許厝埕石獅爺

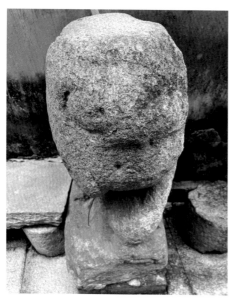

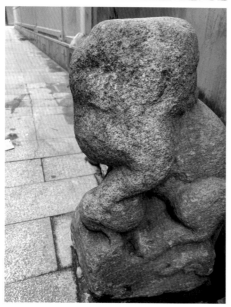

八舍後尾巷石獅爺

同樣在鯉城區的還有八舍後尾巷的石獅爺，其外表風化嚴重，難以辨識原本的面貌，而祂面對的地方，就是泉州早期南音社代表之一「昇平奏」的創始地，不知道這麼多年下來，祂聽見多少樂音雅律了呢？

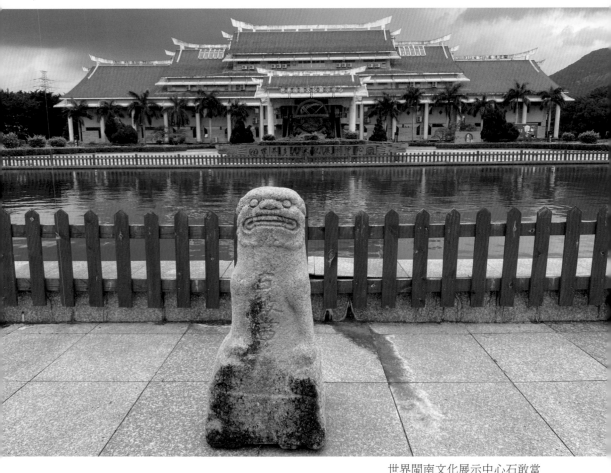

世界閩南文化展示中心石敢當

下所有厄運一樣。
的嘴巴，彷彿可以吞
牠圓圓的眼睛，大大
型石敢當石獅爺，看
前為止最完整的外露
風水池前方發現，目
心」，在中心的大門
界閩南文化展示中
計畫前往參訪「世
之後還有一天，依照

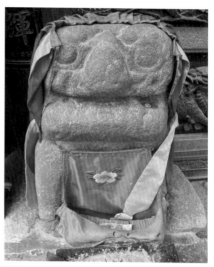

而位在石獅市的鳳里庵外也有一尊年代久遠的石獅爺，上回來訪的時候因為整修而不方便拍攝，這次終於可以一見尊容。據說過去在倭寇侵犯閩南時，曾經顯靈守護居民而美名盛傳，至今仍然香火鼎盛。

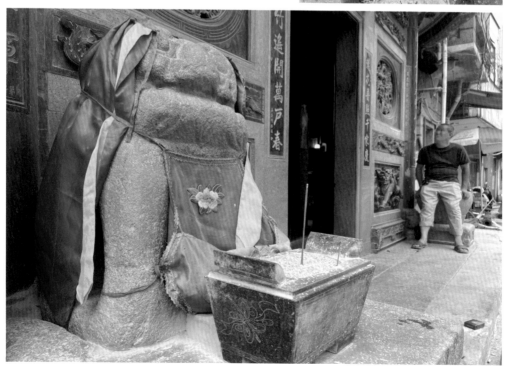

鳳里庵石獅爺

驅車前往詔安

此行的另一大目標，就是探索位在漳州的石獅爺，因為路程較遠，之前的兩趟都沒有機會前往，於是我們長途行駛到詔安，開始尋找詔安地區的新目標。

來到詔安白洋鄉下五斗村後開始向村民打聽，但大家都不知道位置。還好下五斗村不大，按照資料上的照片尋找蛛絲馬跡，最後在雜草叢生的廁所後面發現這一尊非常特別、沒有靠牆的石敢當石獅爺。拍攝完這尊石獅爺，全身上下又多很多紅豆冰，又大又黑的蚊子趕不走也揮不去。

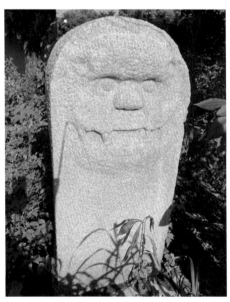

白洋鄉下五斗村石敢當

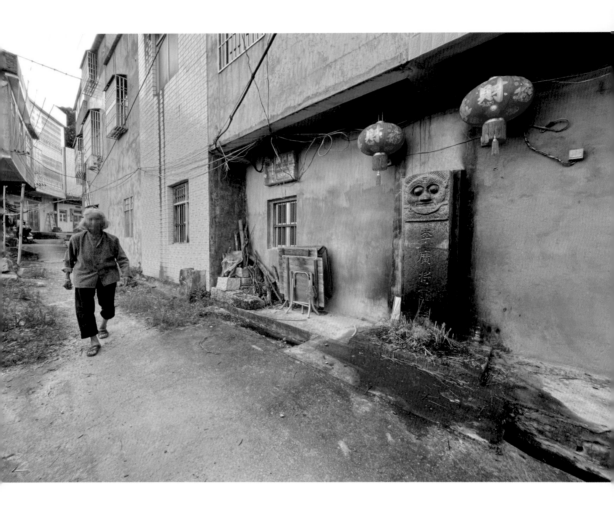

天橋鄉天堂村石獅爺

另一處天堂村的石獅爺不費功夫就找到。那時一進到天堂村打聽，村民便很熱情地騎機車帶路，並替我說明這尊石獅爺是2006年洪水沖垮房子，房子再次蓋好後又重新安置，在當地是香火鼎盛的石敢當石獅爺。當時發生插曲是拍攝完照片後因為忘記丈量尺寸，中途折返一趟，來回共多跑80公里，卻也意外讓我拍攝到藍天白雲的美景，而這冥冥中似乎有著石獅爺對心誠足勤者的厚愛。

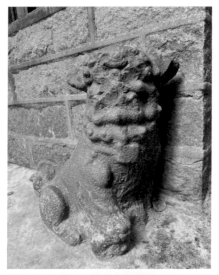

趕回到詔安古城時已是月亮高掛的晚上，在導遊的朋友帶領下，很快就找到三尊石獅爺，也是目前沒有任何網路資料記載的石獅爺，被我視為這次遠行的重大收穫。略為可惜的是有些年紀大的詔安人只講方言，不懂方言的我也沒辦法從他們的口中聽取這幾尊石獅爺的故事。

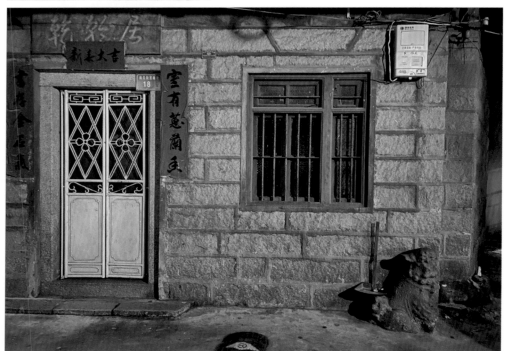

詔安古城宮南巷石獅爺

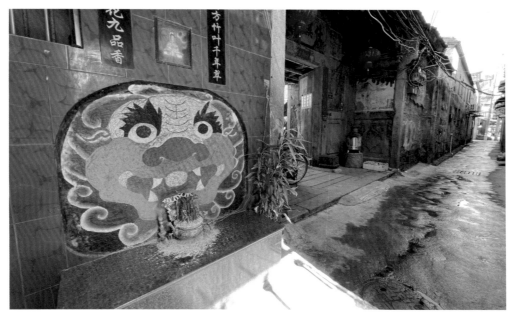

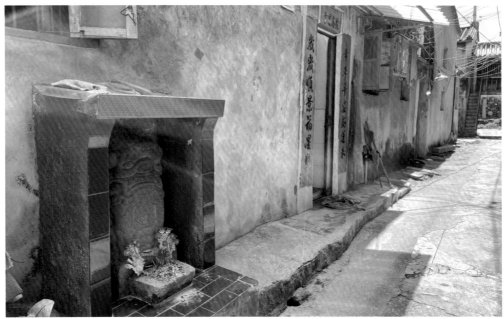

詔安古城的彩繪石獅爺（上）與岡仔寮石獅爺（下）

這趟旅程最後一站的目的地，位在東山島的梧龍村，我在中午炎熱的時間走遍了梧龍村的老房子也沒發現任何蹤跡，前往村委會詢問，沒想到中午時分大家都在休息。正巧看到幾位國中生在陰涼處聊天，我拿著網路資料前往詢問，終於有好心的小帥哥用機車載我去找到這尊石獅爺，位置隱蔽真的是非常不容易找到。

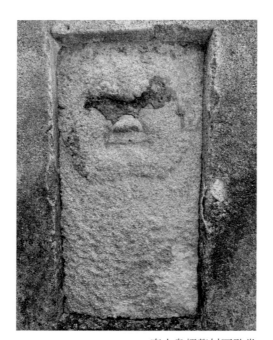

東山島梧龍村石敢當

再顧添新色

攝影的樂趣之一，就在於每次拍攝都有不同的景色，即使是拍攝一樣的東西，都可能有不同的故事和情感。此行拍攝比較多次的石獅爺，在這兩年間可能達四次到五次，更有趣的是，有時候可以看到石獅爺換了不同裝飾，也可以看到石獅爺因為案前的供品不同而有不同面貌，而祂們在不同的氣候底下呈現的面貌也大異其趣。最好玩的是當人們經過石獅爺，與祂對話或眼神交流，我們就知道這些石獅爺是真實而密切地和人們生活連結在一起。

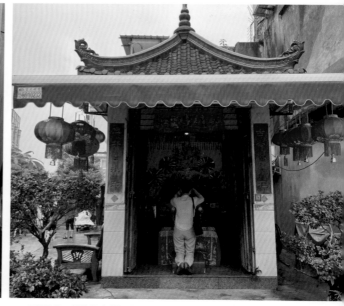

石頂巷石獅爺在附近居民的心中占有重要的地位

本部巷石獅爺守護在學生回家的路旁

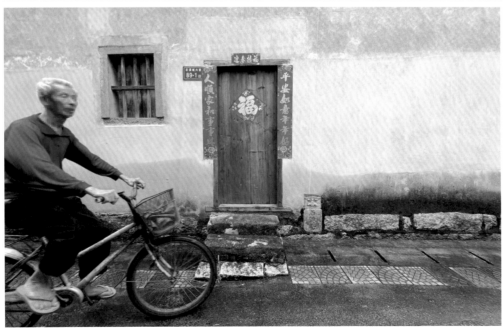

即使是窄小的巷子，每天也都有數以百計的人與石獅爺擦身而過

無論被什麼外物所擾，天一樓石獅爺仍舊堅定不移

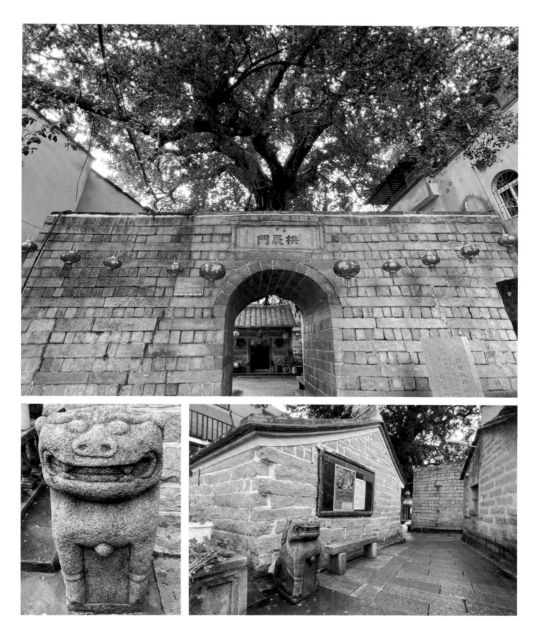

國家三級保護的老榕樹景點就在灌口城內石獅爺不遠處，至今已有 150 年歷史，附近還有後溪城內遺址「拱辰門」

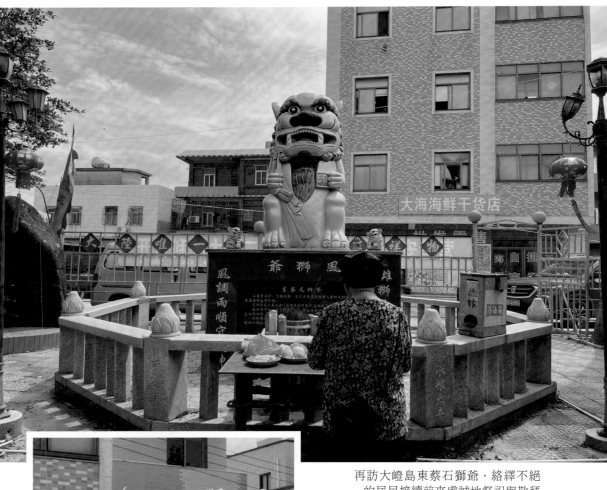

再訪大嶝島東蔡石獅爺，絡繹不絕
的居民接續前來虔誠地祭祀與敬拜

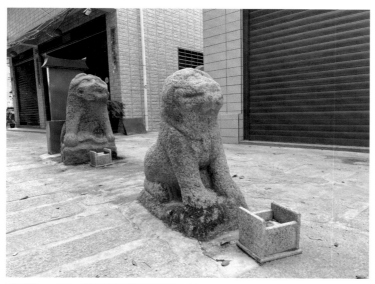

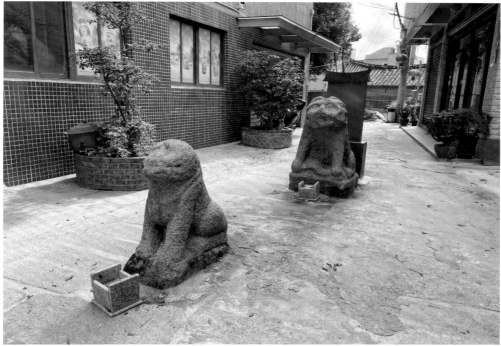

原先還在修繕、環境雜亂的兩尊後埔頂里石獅爺，再訪時周遭已煥然一新

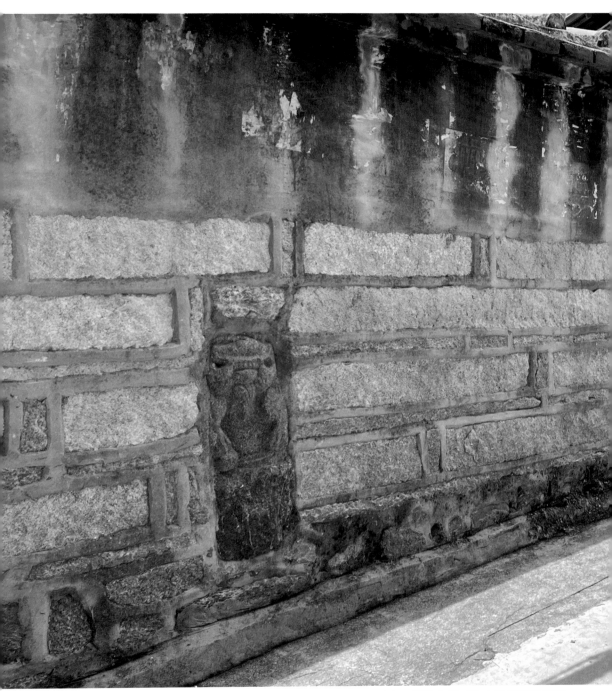

難得見到總在雨天淋雨的碧山石獅爺在溫暖的太陽下展露笑顏

後記

回想這段歷程，從起心動念想做記錄至今，也歷經了兩年多的時間，在拍攝行旅過程中不斷經歷核酸檢測、疫情隔離等諸多的歷程，沒想到在疫情嚴峻的時刻能平安順利地完成這份作品，並與廈門眾多的石獅爺結緣，過程中也受到許多朋友的照顧和協助。

謹以此小小的作品當作敲門磚，期待能引起更多人的興趣，一起投入石獅爺信仰的研究和探索，保存這些美麗的文化信仰風貌。

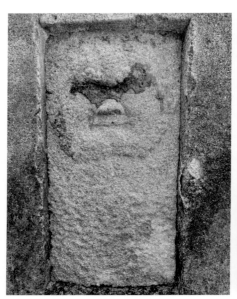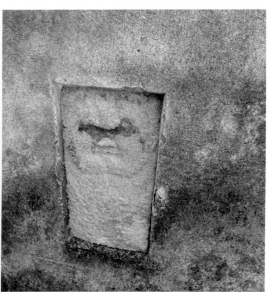

東山島梧龍村石敢當

方位｜朝東南116° 　　高度｜57 公分 　　型態｜牆垣型石碑
地點｜福建省漳州東山島梧龍村祠堂東 44-5 號旁小巷

正午炎熱時分，走遍梧龍村的老房子也沒發現任何蹤跡，我帶著資料詢問附近居民，才總算有熱心的學生帶我找到祂。祂的位置十分隱密，「石敢當」的字跡可能因年代久遠已模糊不清，隱約可見面部的鼻子、眼睛，讓人們看到的第一印象就是：「噢！我融化了！」祂的外表被侵蝕成這樣，不知已抵擋多少風雨，由此可見東山島的颱風真的很強。

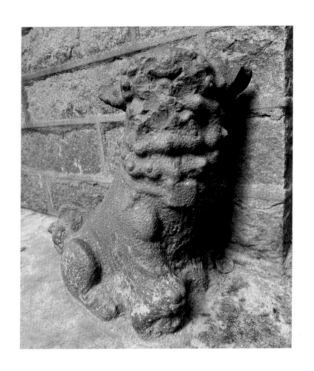

宮南巷石獅爺（詔安古城三）

方位｜朝東北 39°　　高度｜68 公分　　型態｜蹲踞石獅
地點｜福建省漳州詔安縣南關街宮南巷 18 號

在詔安古城內，透過當地人帶路才找到外觀已經破損嚴重的石獅爺。此尊石
獅爺位於一幢兩層小洋樓的屋角，臉部已被撞到面目全非，仍然豎著兩隻大
耳朵靜靜地守護著老房子，模樣相當乖巧可愛。

從祂座落的位置上判斷應該是擋巷衝用，見祂破損的程度如此嚴重，可說是
十分盡忠職守的石獅爺呀！

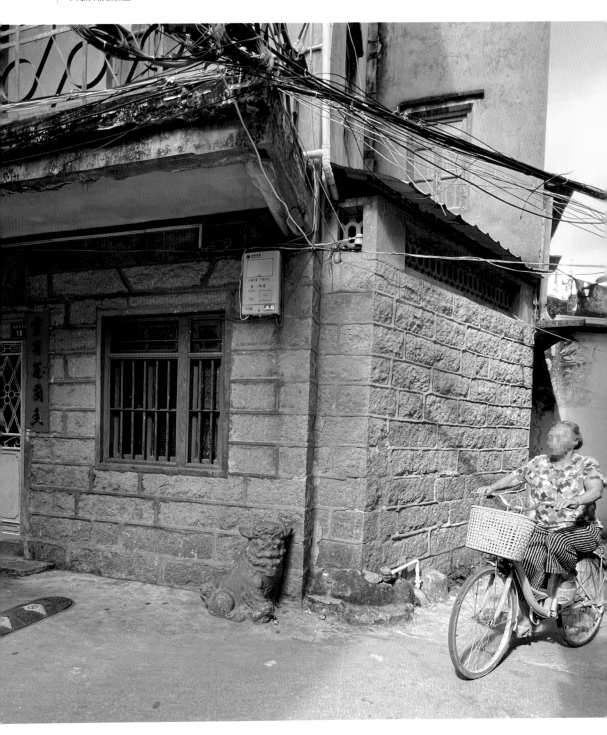

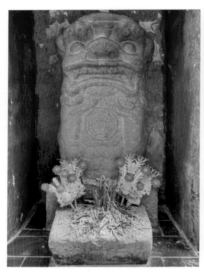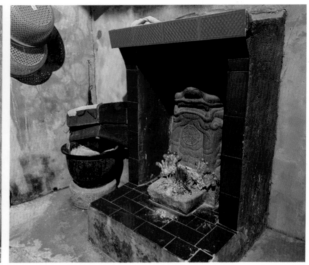

罔仔寮石獅爺（詔安古城二）

方位｜朝正南 180° 　　高度｜81 公分 　　型態｜直立石獅
地點｜福建省漳州詔安縣古城區南關街罔仔寮 38-2 號

石獅爺位在詔安古城內，由於沒有任何資料介紹，透過當地人帶路才找到雕工十分精細，身上有八卦圖騰的石獅爺，看到時不由得肅然起敬。根據屋主所說，石獅爺在她曾祖父之前就在這裡，每月初一、十六他們會給石獅爺燒香，並用糖果、餅乾和水果供奉祭拜，她說這尊石獅爺非常的靈驗，有求必應。

68 歲的屋主說：當年她的父親久病不起，父親便請她去請示石獅爺，如果病痛可以好的話，祈禱讓他好起來；如若好不了，希望可以早點離開，減少病痛的折磨。她依父親意願請示石獅爺之後，父親沒多久便安詳地離世。

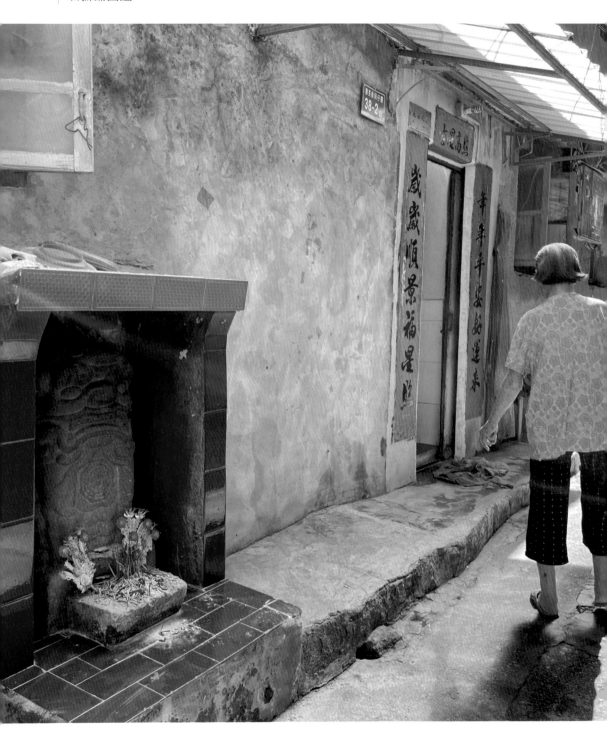

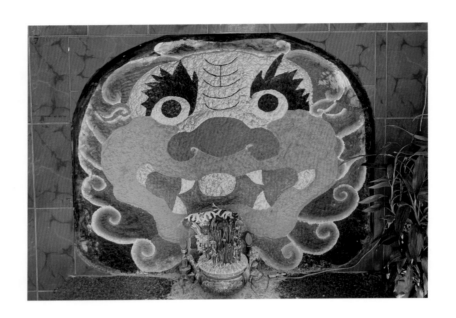

彩繪石獅爺（詔安古城一）

方位｜朝北東 80°　　高度｜115 公分　　型態｜牆垣型彩繪石獅
地點｜福建省漳州詔安縣古城區南關街新興路 43 號

一尊畫在牆壁上的彩色臉部卡通形象的石獅爺，特徵鮮明色彩對比強烈，紅鼻子和嘴巴，圓圓的眼睛和不對稱的眉毛非常特別，四顆尖白的獠牙，金色額頭上寫著「王」，寬大的臉頰讓人感覺非常的忠厚可靠，臉部外用雲朵手法描繪的頭髮給人溫柔厚實可信賴之感，更顯祂的獨特性。

雖是外型新穎，但詢問過居民，大家都不太清楚祂的故事，加上詔安難解的方言，增添了幾分神秘感。

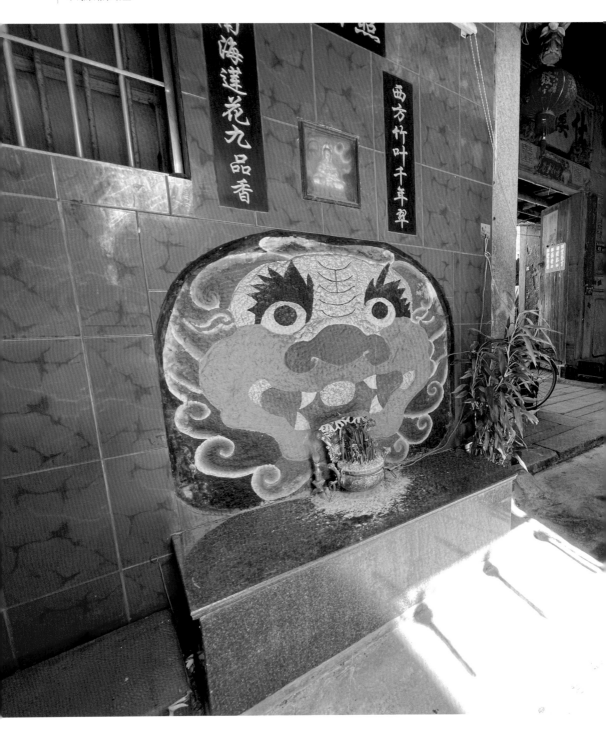

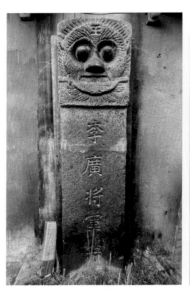 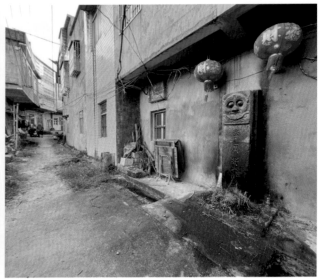

天橋鄉天堂村石獅爺

方位｜朝東南 120°　　高度｜189 公分　　型態｜直立石碑
地點｜福建省漳州詔安縣天橋鄉天堂村，江氏祖祠旁側

雖然倚牆而立，但是看上去仍然很威嚴，被香火薰黑的石碑更顯神秘感。據這棟房子的屋主說，2006 年詔安大水沖垮房子之後，又重新改建再立，碑上銘刻著「李廣將軍箭」並有許多香腳立於其下。

每年的農曆春節，村民都會集體祭拜石獅爺，對於村中牛羊的走失，一些村內大小事，村民都會虔誠請示祂。

在拍攝過程中，因為忘記丈量高度而折返，因此能再次確認香灰中看不到的文字是「箭」字，是一尊非常特別，頭上有「王」字，雕刻獅頭咬箭的石獅爺。

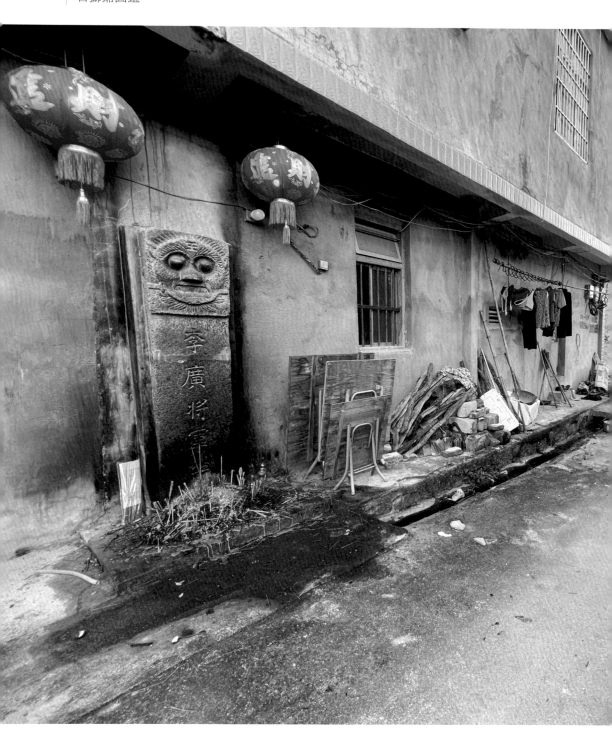

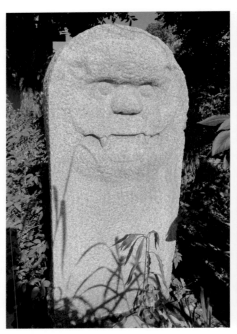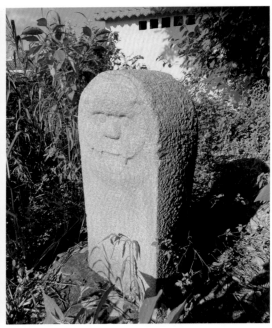

下五斗村石敢當

方位｜朝西北 290° 　　高度｜120 公分 　　型態｜直立石碑
地點｜福建省漳州白洋鄉下五斗村

此石敢當位置比較隱蔽，是一塊非常厚實的直立石碑型石敢當。渾圓的大眼睛和大鼻子，嘴巴上有兩顆明顯的獠牙，寬闊厚實的額頭讓眼睛更顯炯炯有神，遙望遠方像是守護著後方村落的平安。

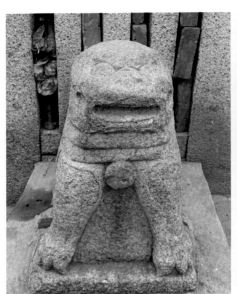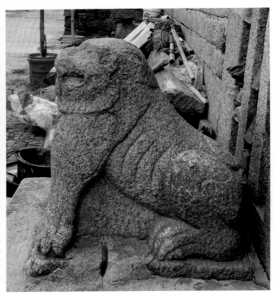

角美鎮石獅爺

方位｜朝正北 0°　　　高度｜68 公分　　　型態｜蹲踞石獅
地點｜福建省漳州龍海市角美鎮埔尾村埔尾 313 號

據屋主說從他的爺爺就有這尊石獅爺，是擋巷衝的。石獅爺嘴角兩側的圓洞
好像是酒窩，那胖嘟嘟的可愛模樣，咧著大嘴巴開心地大笑像是把雙下巴都
笑突了出來。從某一個角度看起來，就像是威風凜凜的石獅爺被風化成一尊
可愛的小海獅一樣。

聽鄰居說，常常有國外回來探親的同村人都會來看看石獅爺，回憶一下童年。

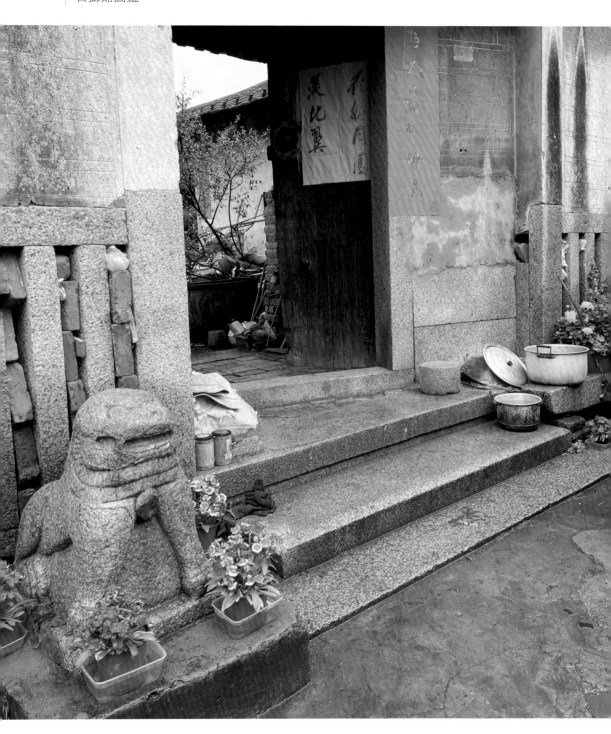

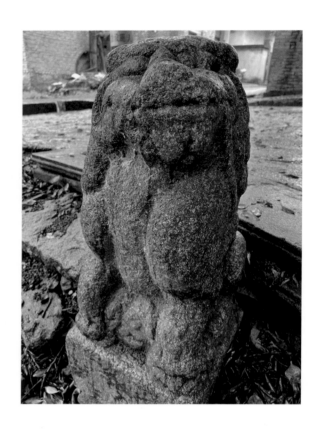

翁建村石獅爺

方位｜朝西南 260°　　高度｜78 公分　　型態｜蹲踞石獅
地點｜福建省漳州龍文區朝陽鎮翁建村 287 號

優雅的姿態像一位慈愛的媽媽，扭頭微笑地看著孩子們在淘氣戲耍打鬧，氣質中透著孤傲、拭目以待的樣子，像是在說：「你看不見我嗎？」青苔與風化讓這尊石獅爺有了故事，滿地的落葉卻也讓故事多了些許滄桑的感覺。

漳
州

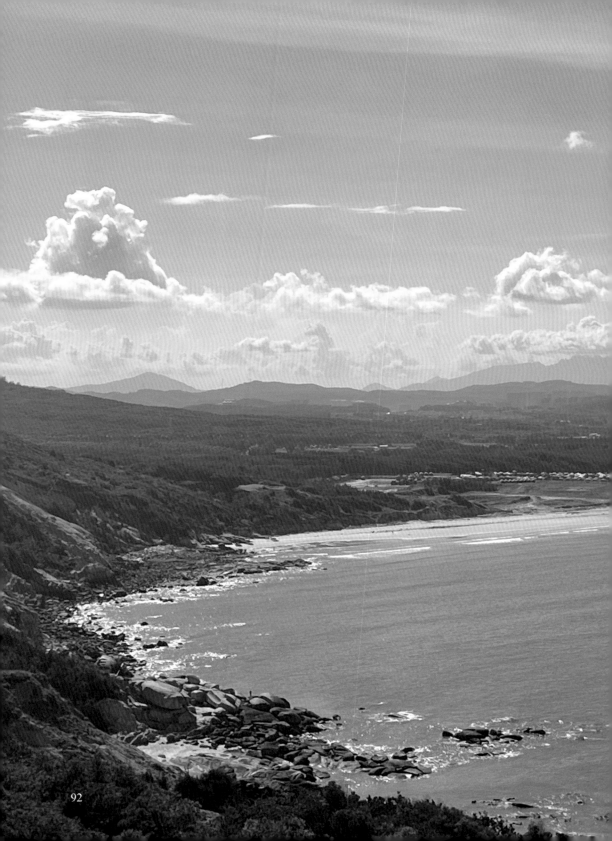

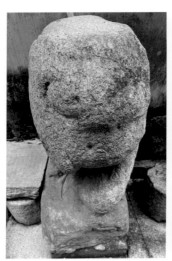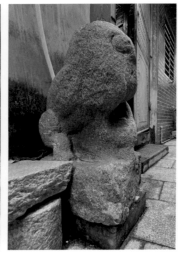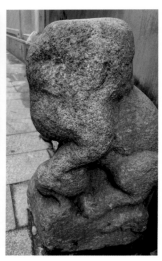

八舍後尾巷石獅爺

方位｜朝正南 180°　　高度｜79 公分　　型態｜俯臥石獅
地點｜福建省泉州鯉城區八舍後尾巷 35-1 號

石獅爺風化嚴重，看起來很有年代感，五官雖已不清楚，但從側面看仍可發現曾經是有經過精雕細琢的石獅爺，石獅爺正對著巷弄口，從其位置推測極有可能是擋巷衝用的。見其模糊不清的表情，感覺像是在說：「我的心情不讓你知道……」

石獅爺斜對面的三層洋房即是泉州早期南音社代表之一「昇平奏」的創始地，亦是人才輩出的人文寶地。

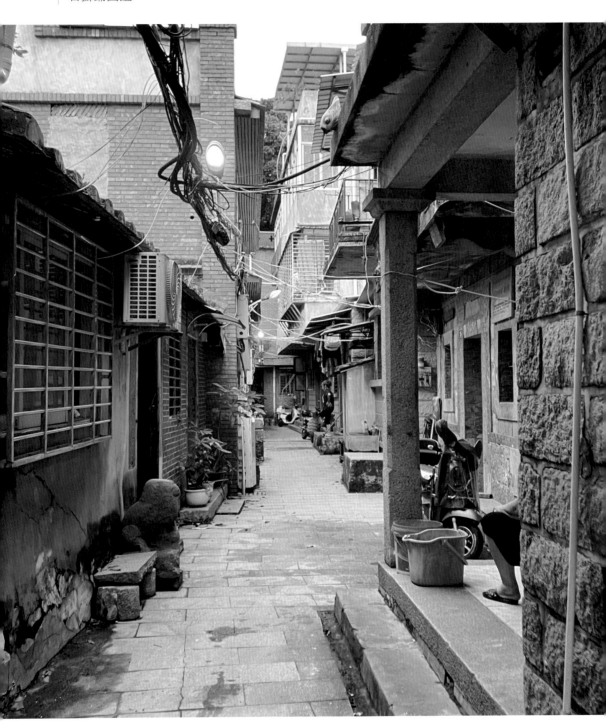

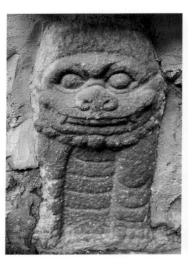 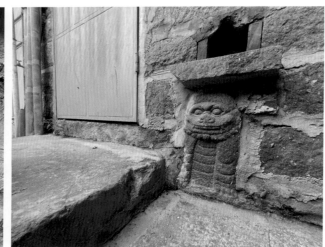

許厝埕石獅爺（古榕巷三）

方位｜朝東南 97°　　高度｜55 公分　　型態｜牆垣型石獅
地點｜福建省泉州鯉城區許厝埕 42 號

石獅爺的雕工精細，下顎有一排鬍子，兩顆清楚的獠牙大嘴大鼻子，以及一對凶狠渾圓的大眼晴，緊鎖的眉頭一派嚴肅緊張站崗的樣子，看起來就是非常忠於職守保護家園的好衛兵。

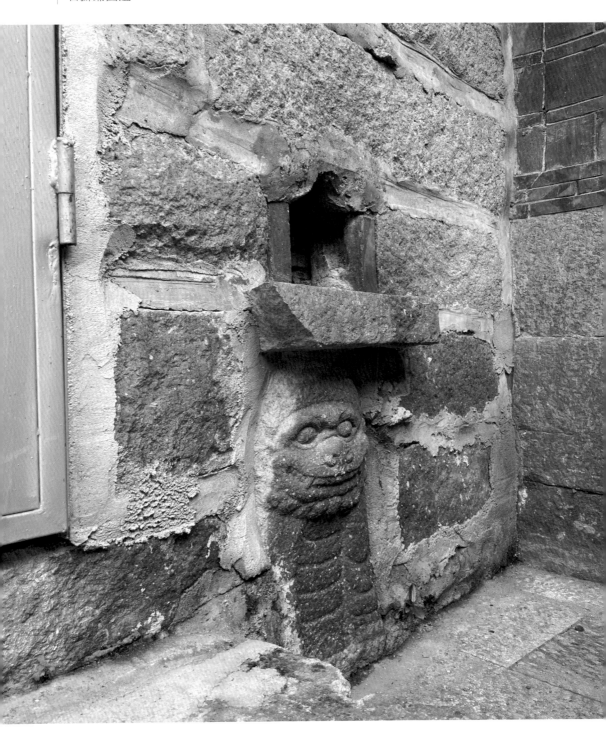

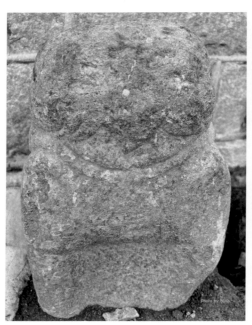 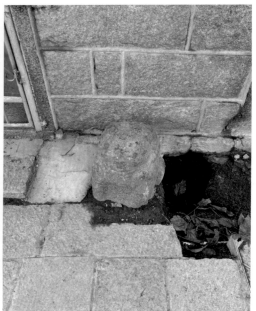

舊館驛石獅爺（古榕巷二）

方位｜朝東南 100°　　高度｜42 公分　　型態｜蹲踞石獅
地點｜福建省泉州鯉城區舊館驛 27 號

面目模糊，完全看不出五官，看起來相當有年代，其守護在石頭屋的大門旁邊，
從側面的輪廓可以看到是一尊蹲踞的石獅爺。拍攝的當天，因為古榕巷正在埋
地下管線，於右下方挖了一個洞，讓拍攝變得更不容易。

 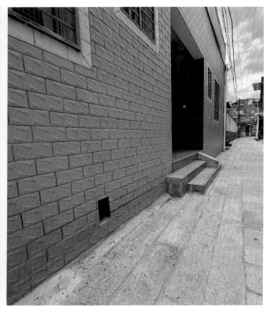

牆垣隱藏石獅爺（古榕巷一）

方位｜朝正南 180°　　高度｜15 公分　　型態｜牆垣型石獅
地點｜福建省泉州古榕巷 40 號大門旁凹崁

因為非常小尊，所以相當不容易發現。當時行經古榕巷此戶人家，其窗戶下的小洞就引起了我的注意，憑著尋找石獅爺的經驗推斷，極有可能是石獅爺的所在位置。

此尊石獅爺體型雖小，卻面目猙獰，瞪大著眼睛怒視著前方，抿著碩大的牙嘴，守護居民的安寧。

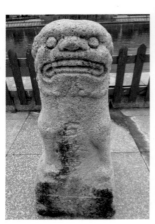 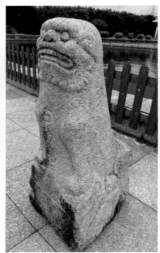 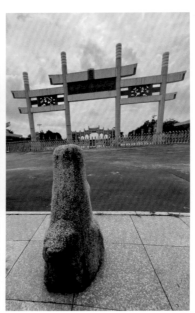

世界閩南文化展示中心石敢當

方位｜朝西南 196°　　　高度｜102 公分　　　型態｜直立石獅
地點｜福建省泉州豐澤區清東路西湖北側，世界閩南文化展示中心大門內

半圓形的景觀池前方是目前完整外露的牆垣石敢當，從祂可以知道鑲嵌在牆中的石敢當整尊的樣子。

石獅爺石敢當圓圓的眼睛，特別大的嘴巴，似乎可以吞下所有的厄運，保佑著四方的平安和喜樂。祂望向天空堅定的眼神似乎在告訴人們：「有我，一定會好好的呀！」

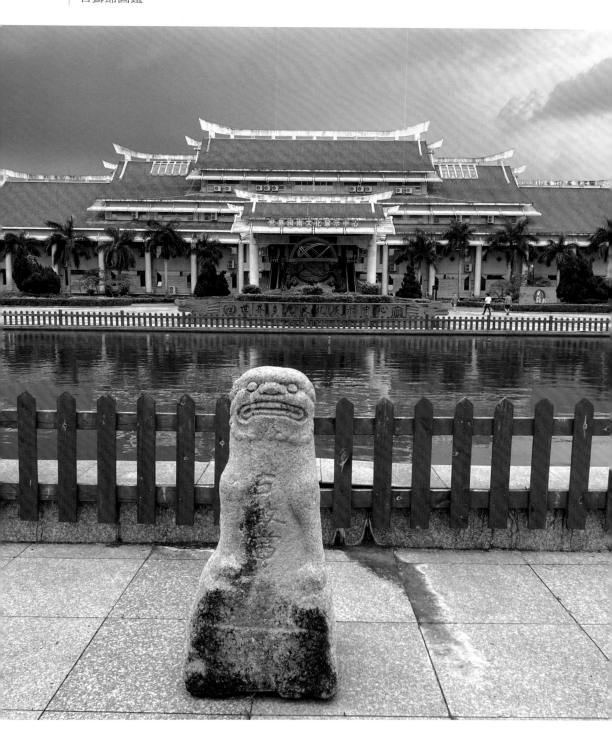

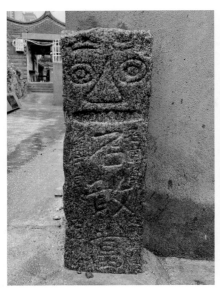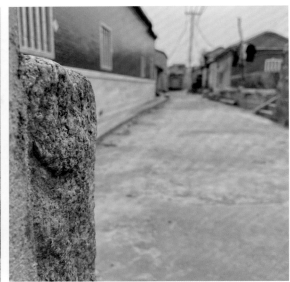

後山石敢當

方位 | 朝東北20°　　高度 | 79 公分　　型態 | 直立石碑
地點 | 福建省泉州泉港區後山 473 號的旁側（鄰近三王府）

位在巷衝的位置，雖是平凡無奇的一塊石頭，卻因用心雕刻出圖騰而顯得非凡，雖獨自直立於牆邊，還是專注於自己的使命，站好每一班崗，讓左鄰右舍安康喜樂。

雕刻造型彷彿印地安文化的柱子圖騰，抑或似是三星堆的石雕中古代川蜀的圖騰，頗有異域風情之感。

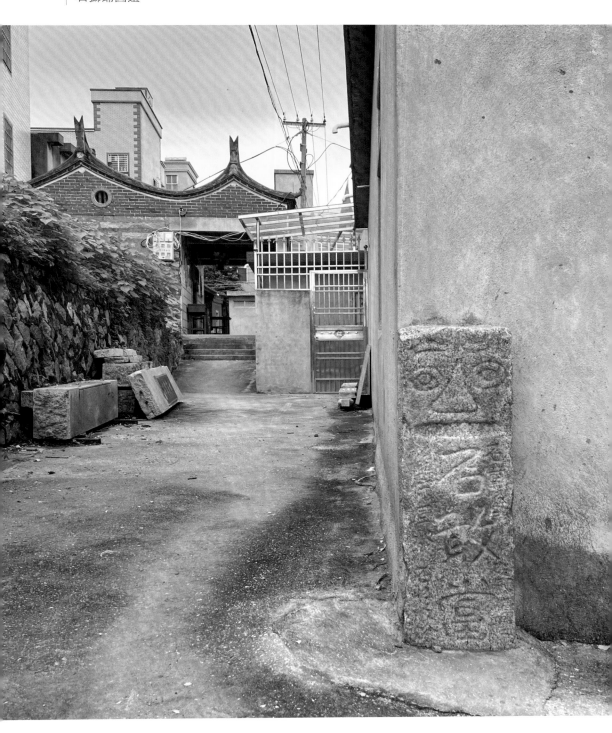

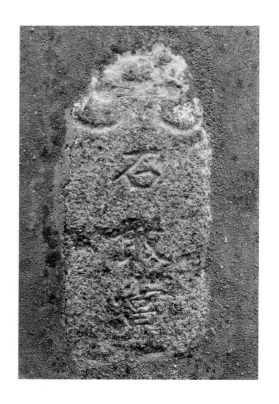

誠平村石敢當

方位｜朝東南 110° 　　　高度｜54 公分 　　　型態｜牆垣型石碑
地點｜福建省泉州泉港區峰尾鎮誠平村後山 585 號旁老宅的後牆上

誠平村石敢當是擋巷衝的，在 582 號老房子的後牆上，位置隱密，幸得村裡的林先生引路才找到。

從其外觀很難看出其型態和樣貌，有種古老、未知的神秘感，不過文字是記錄事物最直白的方法，從其仍可辨讀「石敢當」就能認出來。

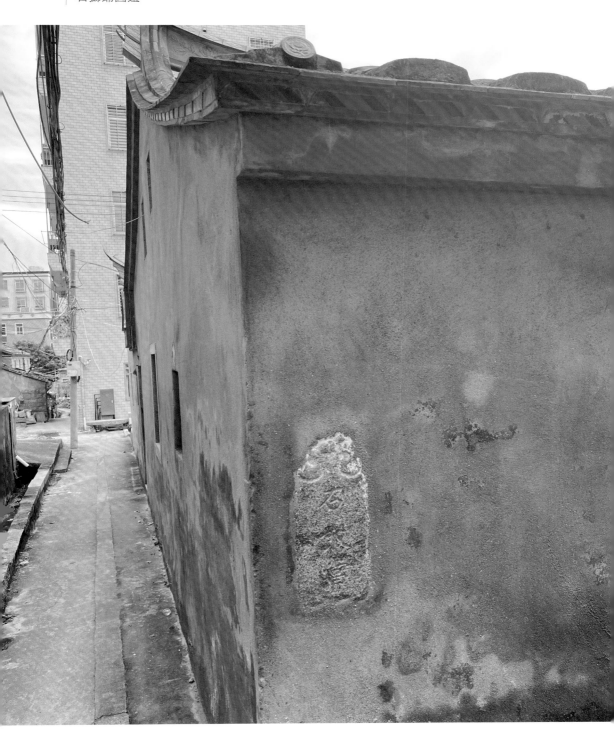

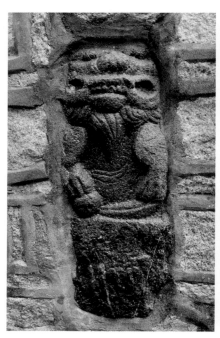
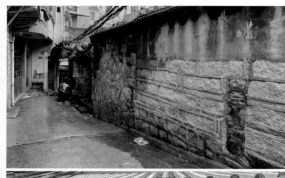

碧山石獅爺（深滬鎮三）

方位｜朝西北 330°　　高度｜60 公分　　型態｜牆垣型石獅
地點｜福建省泉州晉江市深滬鎮碧山社區碧山大道 42 號對面

碧山石獅爺非常隱密不容易發現，但是一旦發現，必定會驚喜萬分！

石獅爺雙手下垂，大鼻子及兩個深深的酒窩，咬牙切齒的樣子，像是有點憋屈地說：「為什麼站崗放哨的是我呢？」在牆裡面或許有一種壓抑，但威嚴的表情仍不減其鎮宅趨吉避凶的氣勢，彷彿反覆告訴人們：「我隨時會從牆壁裡出來保護大家的……」

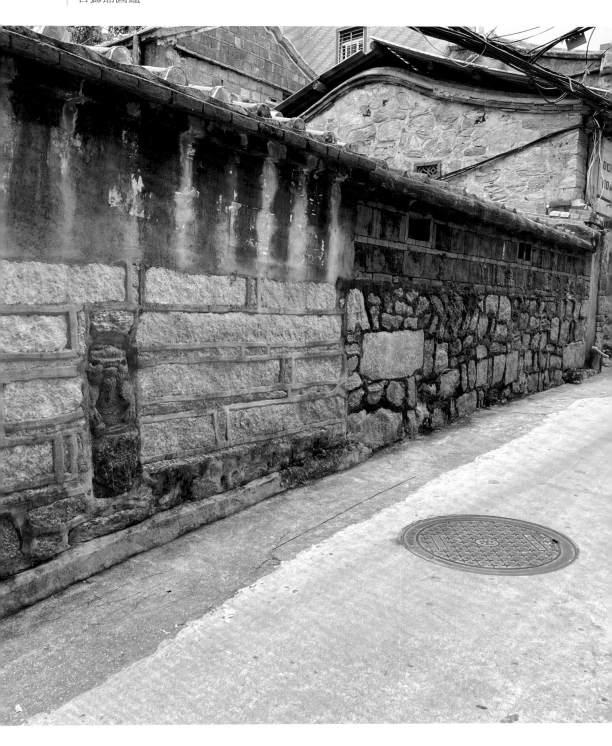

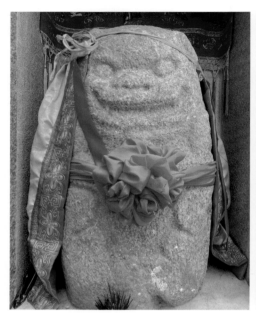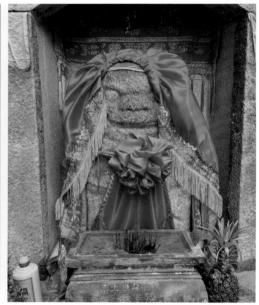

東垵石獅爺 (深滬鎮二)

方位｜朝東南 140°　　高度｜93 公分　　型態｜直立石獅
地點｜福建省泉州晉江市深滬鎮東垵村許司內路 9 號

石獅爺嘴角上揚，狀似開心的模樣，像是被人稱讚後的神情，眼睛裡滿是「新郎就是我」的得意表情。渾圓的眼睛看起來十分可愛，同時披金戴紅的，就像滿是吉運的好運旺旺來，首次拜訪便覺得未來香火肯定會很鼎盛，果然後來再次造訪，真的就是這樣，就連紅袍也更加別緻用心了呢！

據沙坺路的林先生說：東垵村石獅爺是 2021 年 2 月時新遷，因舊屋改建從別的地方搬過來的。

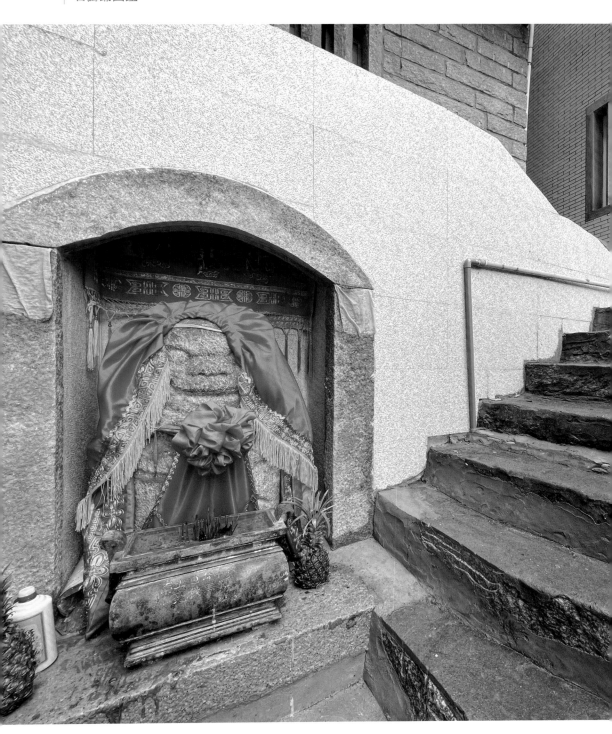

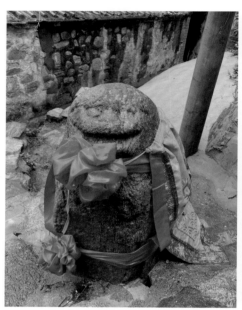 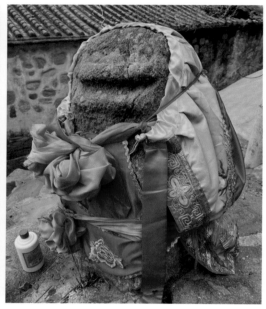

東垵石獅爺（深滬鎮一）

方位｜朝東北 30°　　高度｜86 公分　　型態｜蹲踞石獅
地點｜福建省泉州晉江市深滬鎮東垵社區，東垵宮外旁側斜坡上

石獅爺身穿錦繡披風，姿態拱背猶如烏龜的形狀，透露著一種朦朧圓潤的美感，隱約中散發著蒙娜麗莎般的微笑，像是每天都笑臉迎人一般。後來多次前往看見祂前方供奉豐盛的供品，感覺相當備受重視，一副喜慶又富貴的模樣。

其外觀斑駁嚴重，應該很有歷史，居民也都很喜歡石獅爺可愛的模樣。見居民在祈求問事的時候，祂的表情好似在說：「嘿嘿，你說呢？當然囉……」

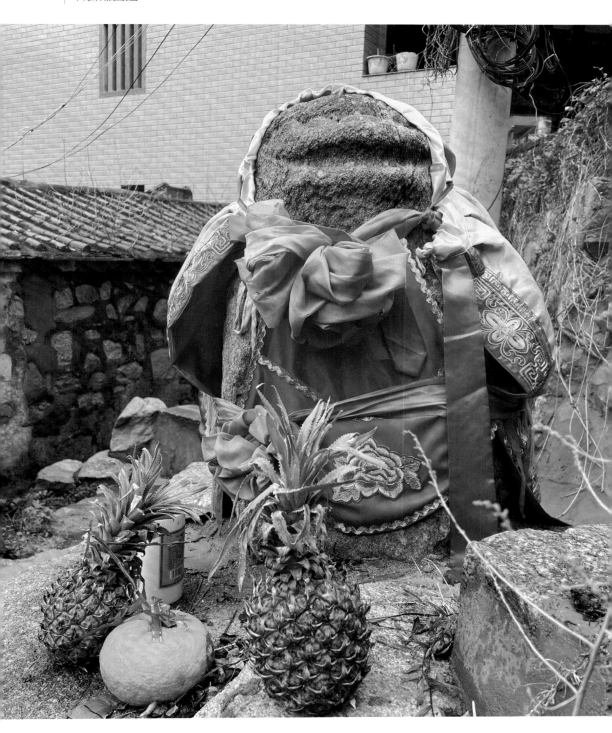

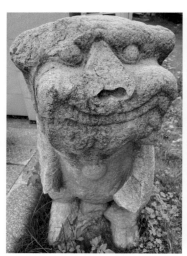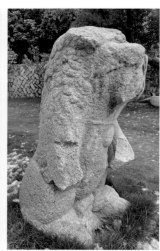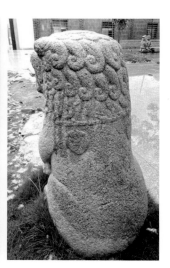

延福寺石獅爺

方位｜朝東北 60°　　高度｜106 公分　　型態｜直立石獅
地點｜福建省泉州南安市九日山，延福寺內五觀堂旁側

延福寺內的石獅爺二耳上揚極目遠眺，雖然手有破損，仍不失過去的霸氣與
威風，就這樣默默直立，守護著這一方的平安。胖嘟嘟的模樣，躍躍欲試的
感覺，張望著遠方的目光更有一種期盼等待的神態，很憨厚地像是想逗你笑
一樣。

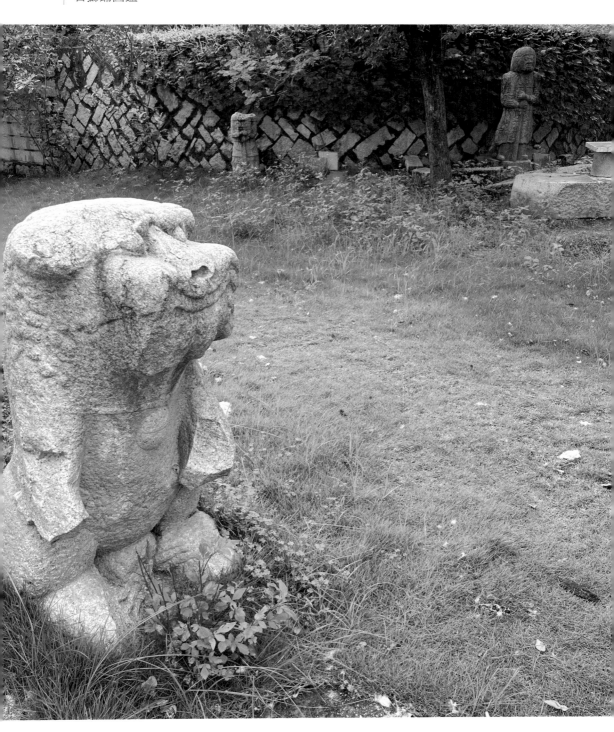

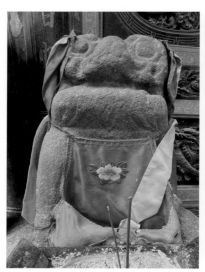 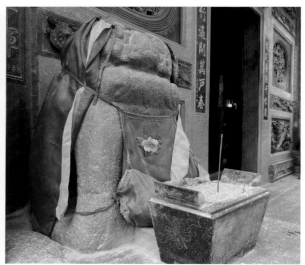

鳳里庵石獅爺

方位｜朝西南 220°　　高度｜76 公分　　型態｜蹲踞石獅
地點｜福建省泉州石獅市鳳里庵門口

鳳里庵的石獅爺呈蹲坐式，線條簡約、粗獷勾勒出隋朝年間獅雕的霸氣與慈善。雖然是隋朝時期的作品，卻也融入了閩南民間迎祥納福的喜慶韻味，威武當中也包含著小可愛。

石獅爺身上披紅掛綵，是此行探訪發現唯一穿紅色肚兜的石獅爺，平日香火鼎盛，足見民眾對於祂鎮守平安、招祥納福的崇拜。

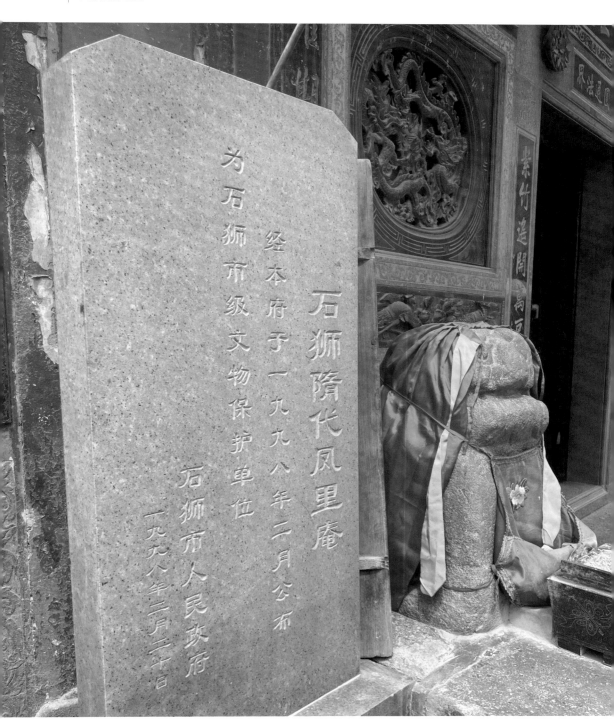

为石狮市级文物保护单位

石狮隋代凤里庵

经本府于一九九八年二月公布

石狮市人民政府

一九九八年二月二十日

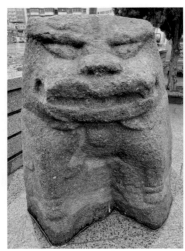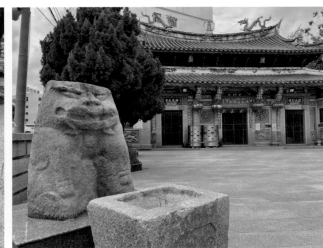

塘園村石獅爺

方位｜朝東南 130° 　　高度｜112 公分 　　型態｜直立石獅
地點｜福建省泉州石獅市西環路 61 號，北玄壇宮西側

塘園村石獅爺可愛地半瞇著眼睛、咧著嘴，一肚子壞點子的調皮模樣，好像一個愛惡作劇的淘氣小男生，細長眼睛使祂看起來略顯兇悍的樣子。

石獅爺就立在玄壇宮廟前，每每經過總有許多不同的零食供奉在前面。

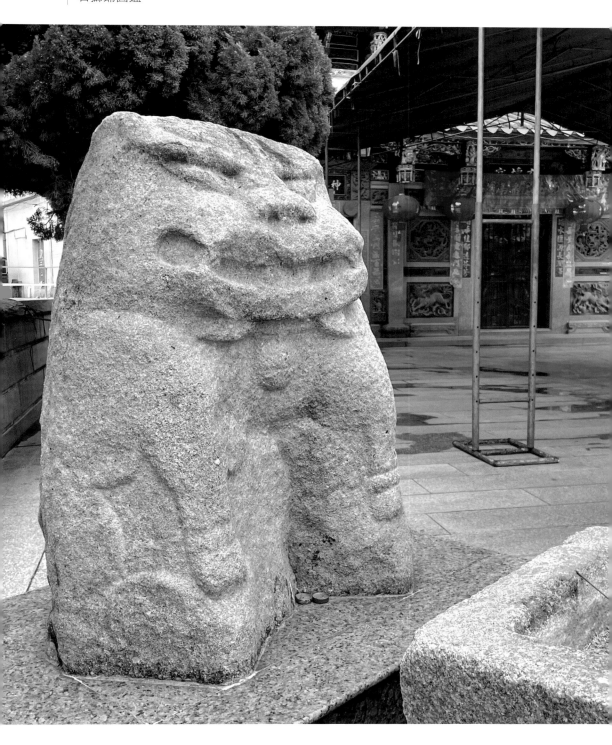

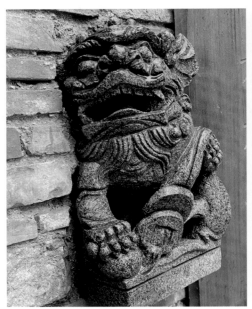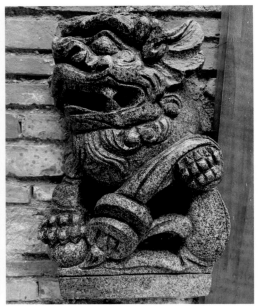

五店市石獅爺二

方位｜朝東南 170°　　高度｜29 公分　　型態｜牆垣型石獅
地點｜福建省泉州晉江市五店市，位於仿古街入口大門牆上

五店市石獅爺比較像景點的裝飾獅子，看起來材質非常的堅硬，風化毀損的程度也較低。雖然被固定在牆上，但威風凜凜不減當年，有一種門神的威武守候著大門好似說：「想進此門，報上名來！」

石獅爺一手踩球一手持如意，刻作的表現手法比較現代有氣勢，融合了威嚴與守護的力量，外型靈巧、雕工精緻，形象顯得十分生動。

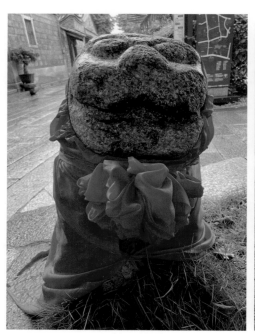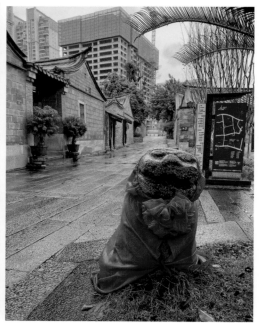

五店市石獅爺一

方位｜朝東南 170°　　高度｜54 公分　　型態｜蹲踞石獅
地點｜福建省泉州晉江市五店市，布政衙巷 8 號對面

五店市石獅爺是一尊被稱為「黃金單身漢」的石獅爺，披著紅色的披風，胸口戴著大紅花，給人喜慶可愛、憨態可掬、笑得開心又喜悅的感覺。像蛇的頭，頭大身小，哼著鼻子撇著嘴巴微笑的嘴角好像在說：「嘿！我就藏在這裡呀……」

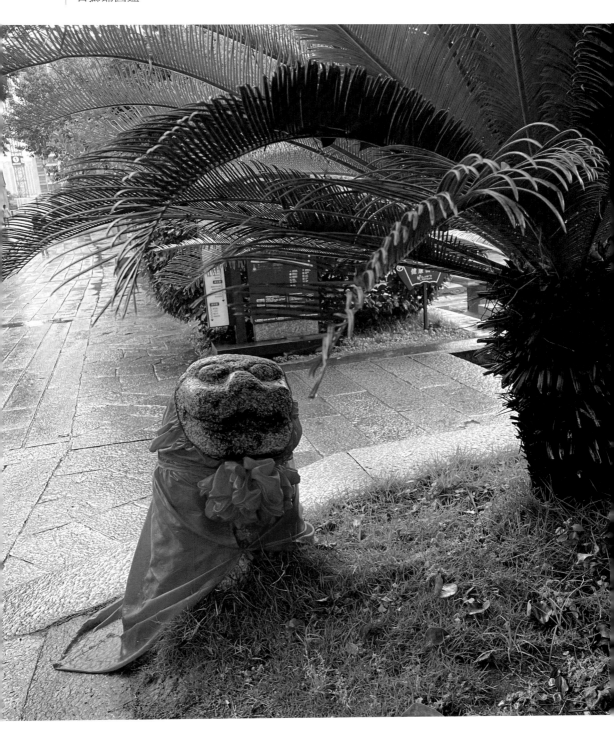

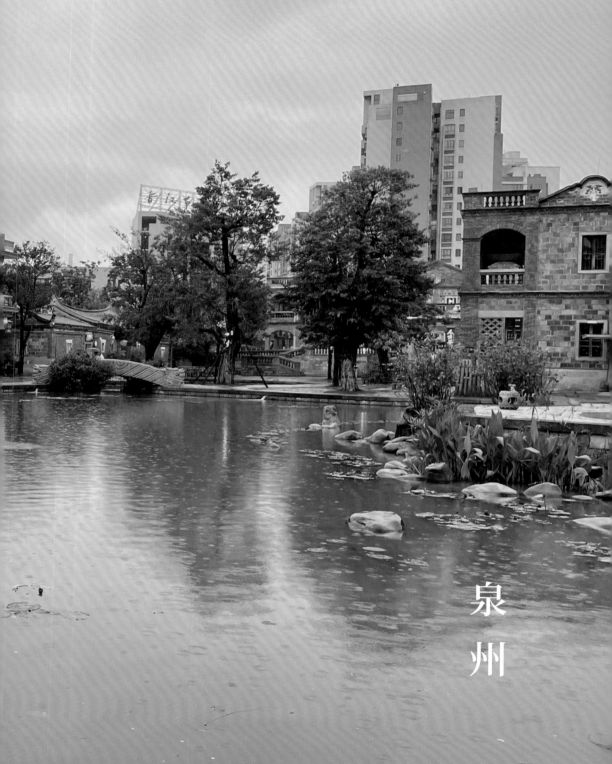

泉州

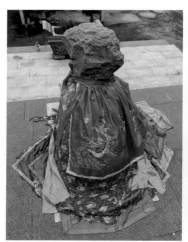 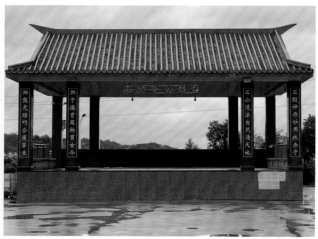

營後新村石獅爺

方位｜朝正南 180°　　高度｜96 公分　　型態｜蹲踞石獅
地點｜福建省廈門市同安區營後新村

營後新村石獅爺是 2018 年 3 月 16 日新遷到此，也是目前唯一有「石獅爺公戲台」的石獅爺，石獅爺面朝戲台也面向大海，足以可見祂在居民們心目中的崇高地位。

從外觀無法清楚辨識臉部型態，沒有清楚五官，就像是一位慈祥的老爺爺，嘴角含笑，在默默等待著外出孩子的歸來。石獅爺身上的披袍層層疊疊，特別喜氣的模樣，像是帶給人們無限的祝福。

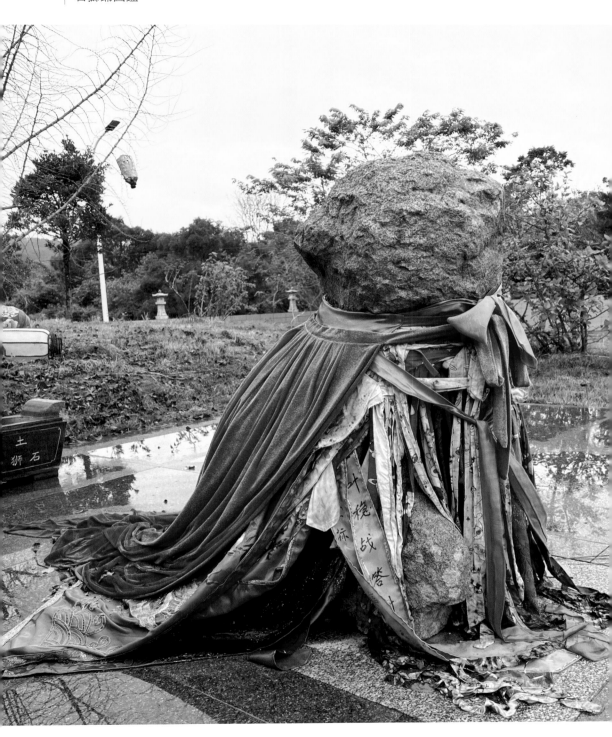

廈門
同安區

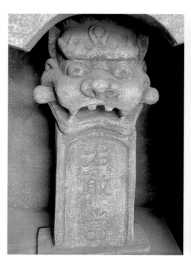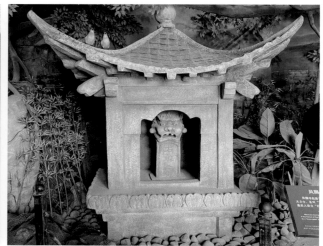

老院子風情園內石敢當

型態｜直立獅碑
地點｜福建省廈門市集美區華夏路 1 號，老院子民俗文化風情園內老漁村

此處石獅爺石敢當為景區的人工造景，獅頭表情嚴肅兇悍，一副怒火中燒的模樣，毛髮倒豎，齜牙咧嘴，口裡銜有類似卷軸的東西，不須開口便有十分懾人的氣勢，使人不敢輕易直視觸碰。

此石獅爺石敢當位於景觀園區內，入內參觀須支付門票，園內有許多人造文化景觀，值得一逛。

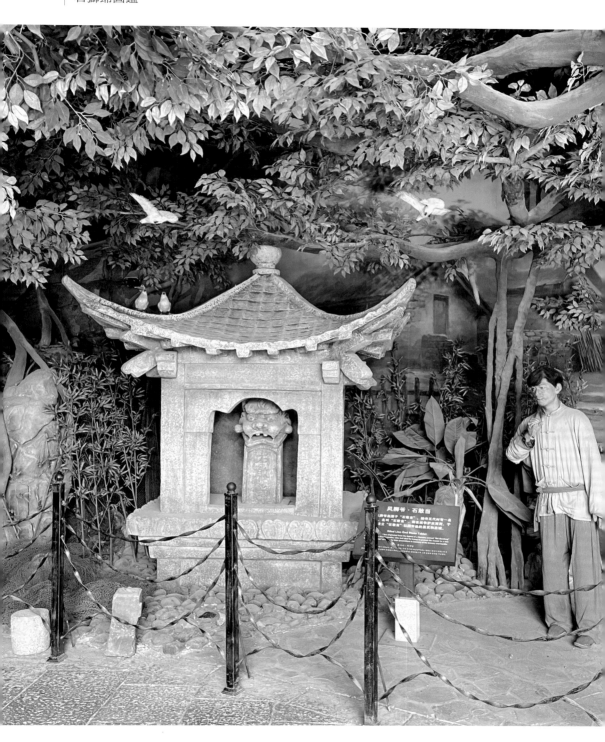

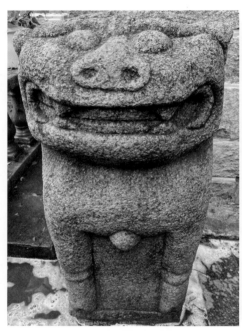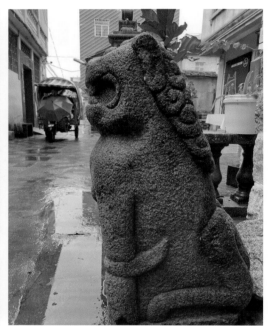

灌口城內村石獅爺

方位｜朝東南 100°　　高度｜106 公分　　型態｜蹲踞石獅
地點｜福建省廈門市集美區後溪城內里 134 號對面

灌口城內村的石獅爺嘴巴很大，雙手垂著的模樣，看上去有點像做錯事情的小
學生，被老師責罵後一副無辜而又滿腹委屈的樣子。一雙圓圓的大眼睛看向天
空，一副很忠厚老實的容貌，可愛又搞笑，好像在問：「我笑起來可愛嗎？」

村子裡的小巷很窄，汽車不能開進來，來尋訪石獅爺必須用行走的方式。

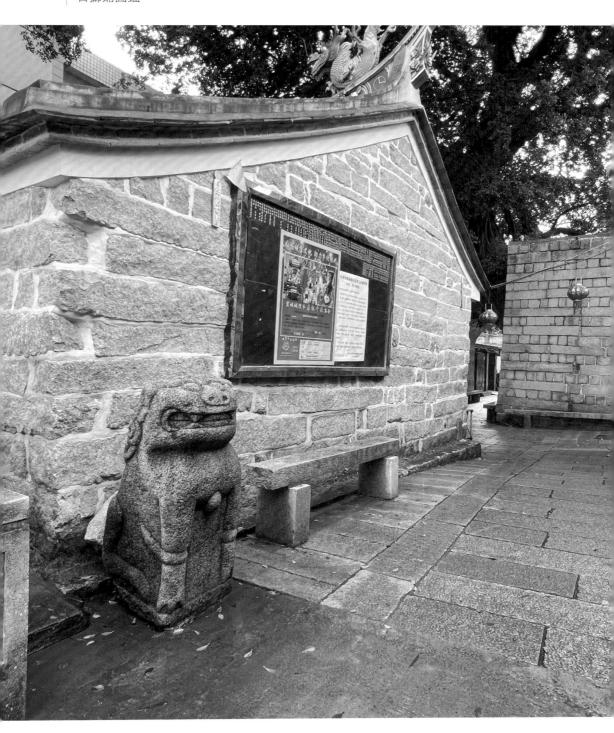

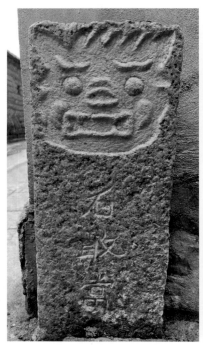

後溪城內里石敢當二

方位｜朝西南 190°　　高度｜64 公分　　型態｜直立石碑
地點｜福建省廈門市集美區後溪城內里 58-2 號前巷口

石敢當的獅頭外形像是貓咪發怒的搞笑模樣，眉毛往上翹起，猶如一個剛走上工作崗位的年輕人，小心謹慎又有點唯唯諾諾，生怕做不好的稚嫩感，表情似乎有些憂鬱，不知道心中在思考什麼的樣子。在巷弄角落漆成金色，好像提醒人們：「勿忘我的神力！」

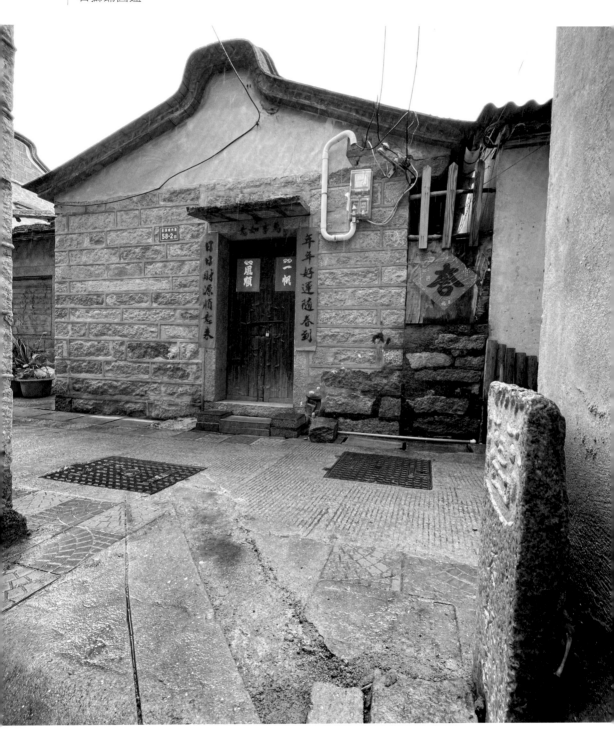

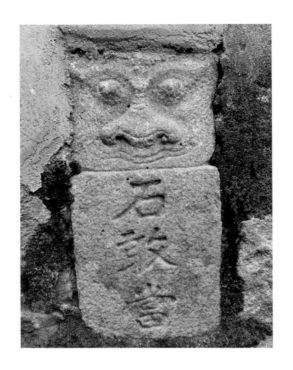

後溪城內里石敢當一

方位｜朝東南 110°　　高度｜46 公分　　型態｜牆垣型石碑
地點｜福建省廈門市集美區後溪城內里 89-1 號

石敢當的獅頭有一副形似鷹目的大眼睛和蒜頭狀的大鼻子，咧著嘴笑的感覺，看起來心情很不錯。

做為巷衝的石敢當，雖然只守一房一戶，儘管牆壁多麼斑駁，但仍是鐵骨錚錚，盡職盡責的模樣。嵌入牆中的石敢當與房子同歲，不但承載著鎮宅辟邪的文化作用，也肩負著撐起建築物的任務。

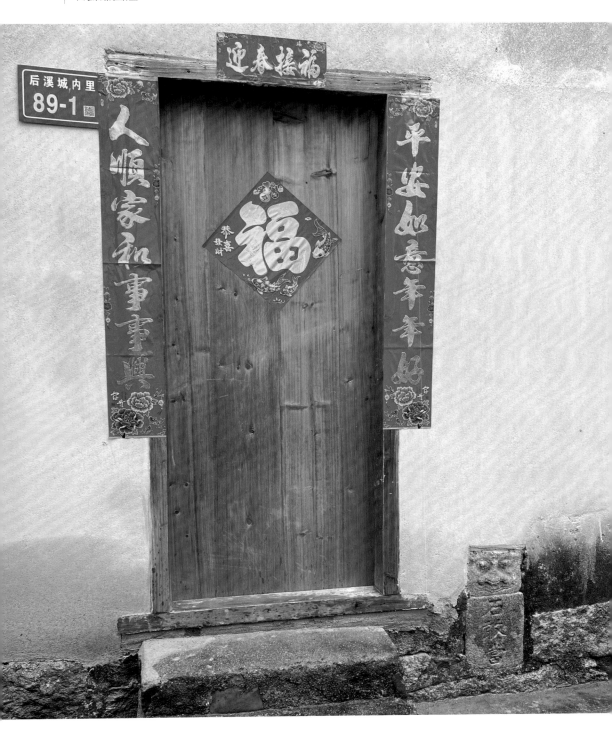

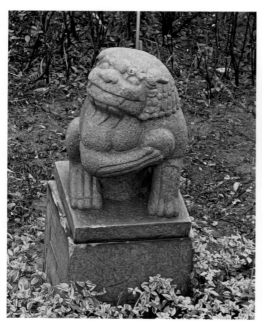

後鄭分隔島中石獅爺

方位｜朝西南 210°　　高度｜無法量測　　型態｜蹲踞石獅
地點｜福建省廈門市集美區同集南路往海翔大道方向，於後鄭路段的人
　　　行天橋下方分隔島

石獅爺鼻子上仰，憋著一肚子壞點子的調皮模樣，有點玩世不恭的樣子。在
分隔島的路中間，非常特別有四爪，右手持球閉口，有兩顆很明顯的獠牙，
似乎在告誡人們：「馬路如虎口，開車要小心呀！」抬頭看著天，好好傾聽
車水馬龍的聲音，守護著大家旅行平安。

廈門 集美區

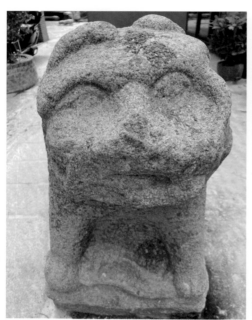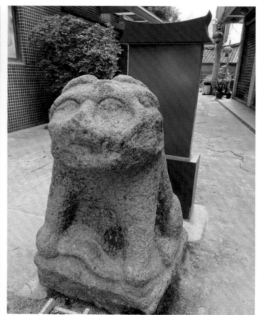

後埔頂里石獅爺（澳頭三）

方位│朝東 80°　　高度│ 110 公分　　　型態│蹲踞石獅
地點│福建省廈門市翔安區澳頭後埔頂里 18-2 號

澳頭有兩尊石獅爺，目前被廈門市翔安區人民政府列為未定級不可移動文物，兩獅一前一後矗立在巷子中間，所處的地方也被命名為澳頭石獅巷。

石獅爺看起來風化很嚴重，相當具有歷史感，雖然是如此，但還是非常高調，臉上有兩個酒窩，擺好姿勢仰天長嘯，在巷內屹立不倒唯我獨尊。

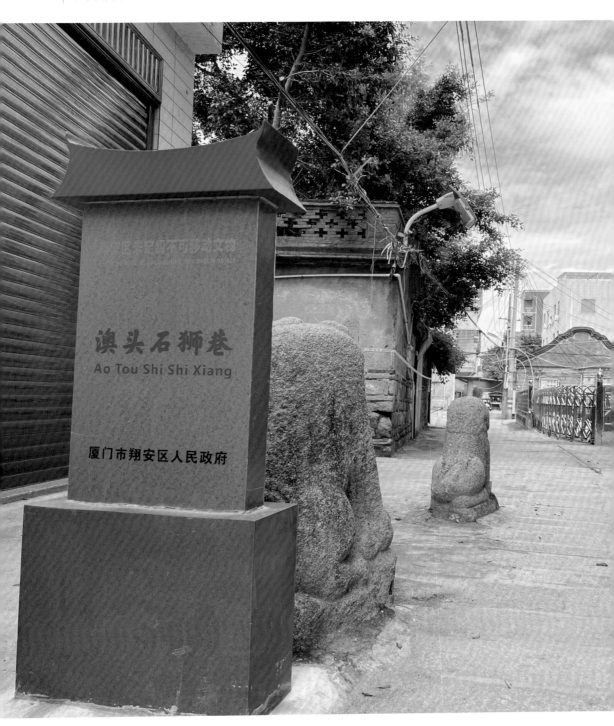

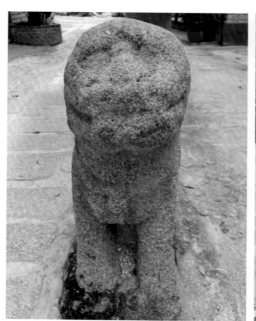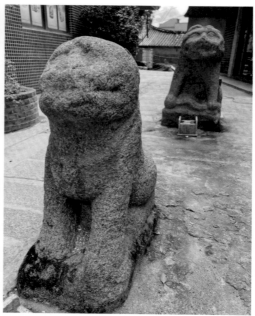

後埔頂里石獅爺（澳頭二）

方位｜朝東 96°　　高度｜82 公分　　型態｜蹲踞石獅
地點｜福建省廈門市翔安區澳頭後埔頂里 18-2 號

與另一尊石獅爺同被列為翔安區未定級不可移動文物，這尊小石獅爺雖然風化嚴重，只有眼睛嘴巴的輪廓，隱約中仍可見其靈活眼神，型態則是很像獅身人面像。

體態較小一點，讓人感覺像是涉世未深的初生之犢，對一切都充滿好奇，站在路上靜靜地看著一切，好像在說：「我就是這麼乖唷！」這也是此行記錄中唯一兩尊同在一個地方的石獅爺。

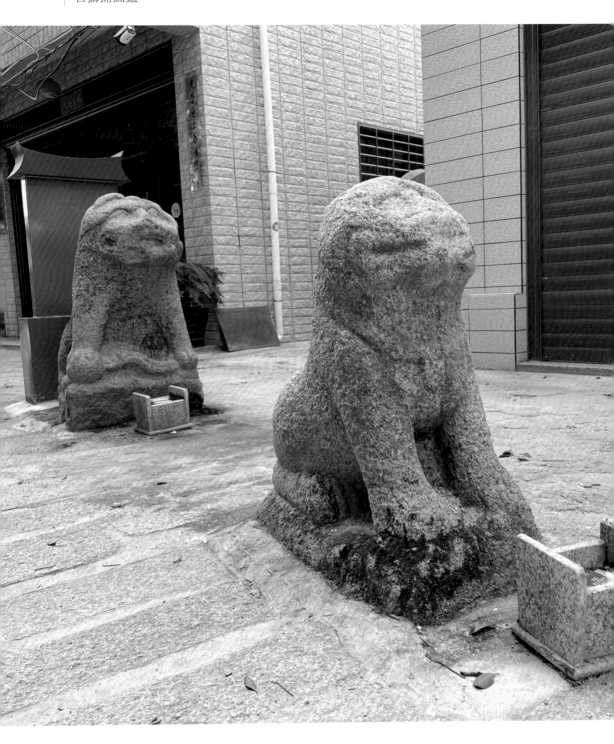

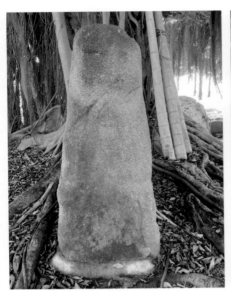
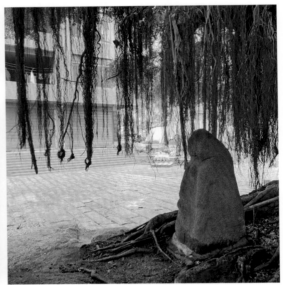

榕下石獅爺（澳頭一）

方位｜朝西北 300°　　高度｜106 公分　　型態｜直立石獅

地點｜福建省廈門市翔安區澳頭村，蘇廷玉祠堂後著名巨石「萬鼇」石
　　　刻的後面

外型斑駁的石獅爺，不仔細看就是一塊石頭的樣子，認真觀察後感覺像是一
位溫柔婉約的修女，穿著長袍、戴著頭巾，正在虔誠地默默祈禱。

這一尊是完全辨認不出形象的石獅爺，祂一定經歷了很多的時代風霜，至今
仍矗立在大榕樹下，面向著大海，彷彿在低語著：「你不知道我是誰嗎？」

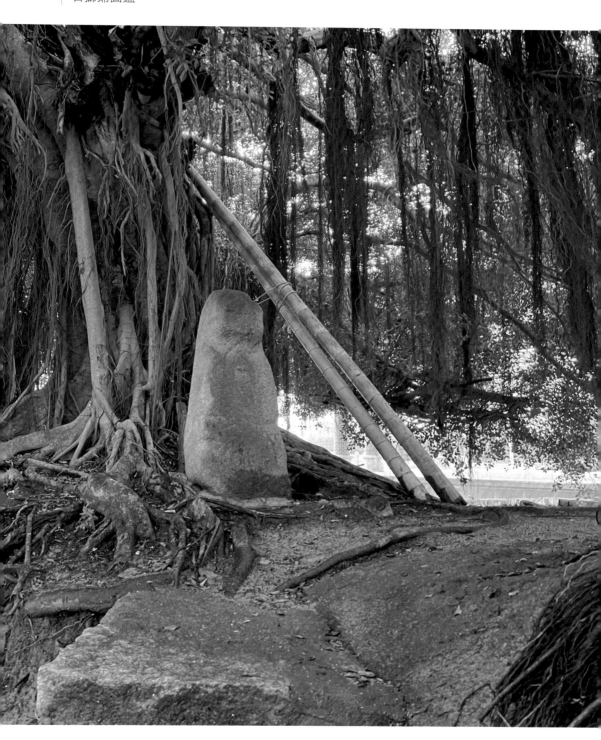

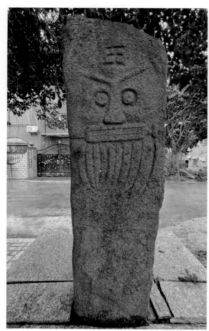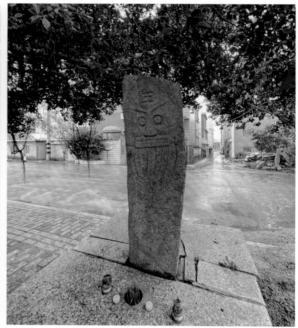

溪垵里王字獅碑

方位｜朝東北 55° 　高度｜147 公分 　型態｜直立石碑
地點｜福建省廈門市翔安區溪垵里 188 號對面

有圖騰的石碑型直立石敢當，一眼就看到「王」字，一副老神在在的樣子，難道這是風「虎」爺嗎？

形似真理之口的雕塑，頗有似人的感覺，型態像鍘刀，雕刻刀法簡單、線條流暢，刻劃出如同一位讓人們有無限遐想的慈祥老爺爺形象，鬍鬚飄飄、慈眉善目、仙風道骨，活脫似位有修爲的老先生。簡單的雕刻就寄托著人們無限的希望，也賦予祂更多神祇的威嚴。

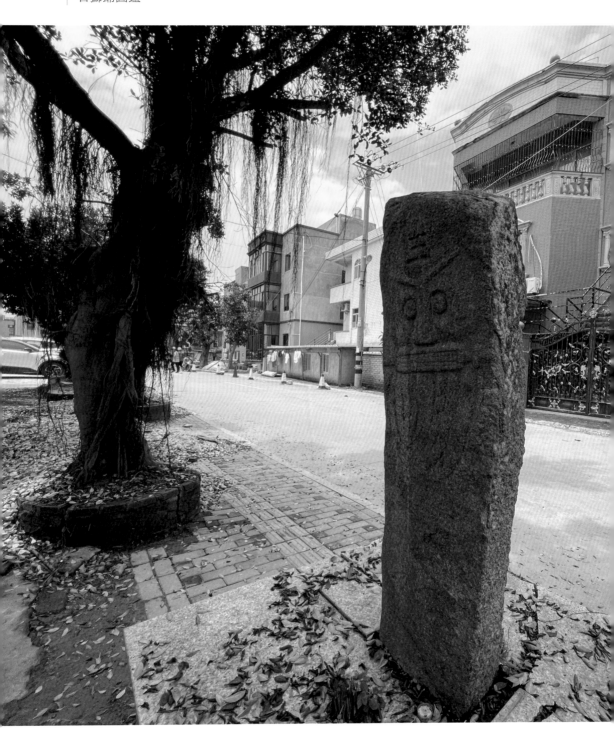

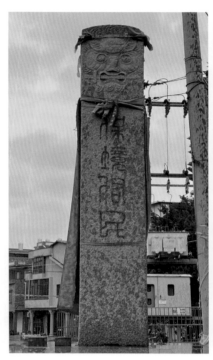 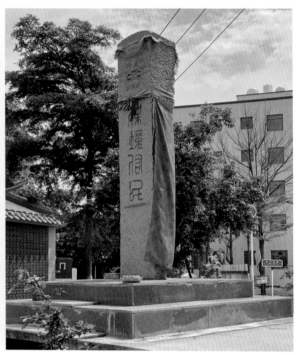

北門里保境護民獅柱

方位｜朝正東 90°　　高度｜230 公分　　型態｜直立獅柱
地點｜福建省廈門市翔安區北門里 382 號

北門里石敢當是一尊有自己門牌號碼的咬劍直立石碑，石柱上寫著「保境護民」四字，頂上的咬劍獅頭透露著強烈的威嚴，怒目圓睜，一臉霸氣，頂天立地守護一方平安，令人不由地肅然起敬，儼然是地方的守護神。

石碑立在高大的底座上，感覺祂的神力一定能關照到很遠的地方。

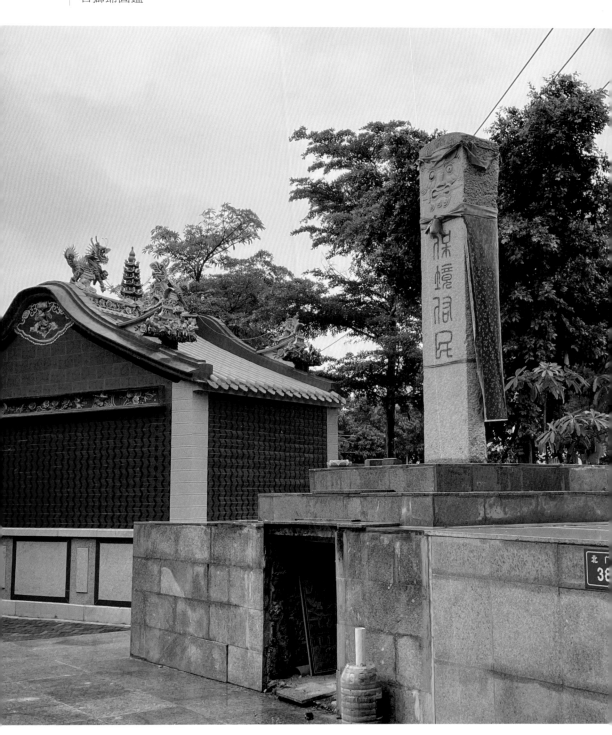

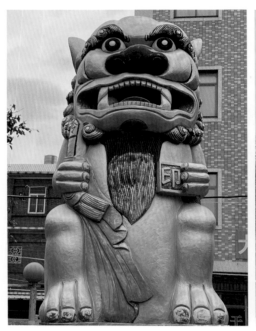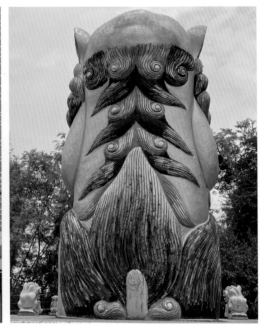

東蔡石獅爺二

方位｜朝東北 55°　　高度｜206 公分　　型態｜直立金獅
地點｜福建省廈門市翔安區大嶝島大海海鮮乾貨店對面

此尊東蔡石獅爺為雄獅，與另一尊石獅爺相距不到 100 公尺，雖然兩獅的外型十分相似，這尊卻是更早在 1938 年所立。

雄獅一手持「印」，另一手持「令」，大黑鼻子看上去威風凜凜、霸氣十足，同樣頗有王者氣度。而嚴肅中透著一點可愛，手上印信象徵著權力，透露出不容小覷的神力。

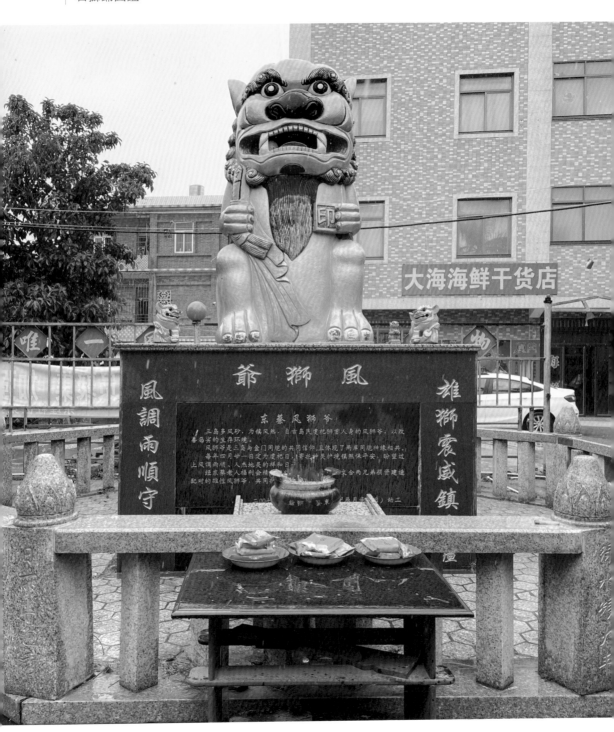

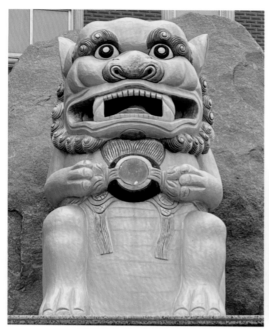

東蔡石獅爺一

方位｜朝東北 60°　　高度｜188 公分　　型態｜直立金獅
地點｜福建省廈門市翔安區大嶝島環山登北路 38-101 號對面

翔安區的大嶝島、小嶝島和角嶼三島多風砂，為鎮住風煞，自古島民虔祀獅
首人身的石獅爺，用以改善惡劣的生存環境。此尊東蔡石獅爺為雌獅，全身
漆成金色，很威嚴有王者風範，鼻頭是紅金色，手上持如意圓潤柔和，特別
的肚子造型，看著讓人心裡很踏實，不由地虔誠雙手合十敬拜起來。

依其碑文所記，過去這裡原應有另一尊石獅爺，只是歷久風化，現在這尊是
2007 年所新立的金獅，每年的 4 月 21 日是祂的虔祀日。

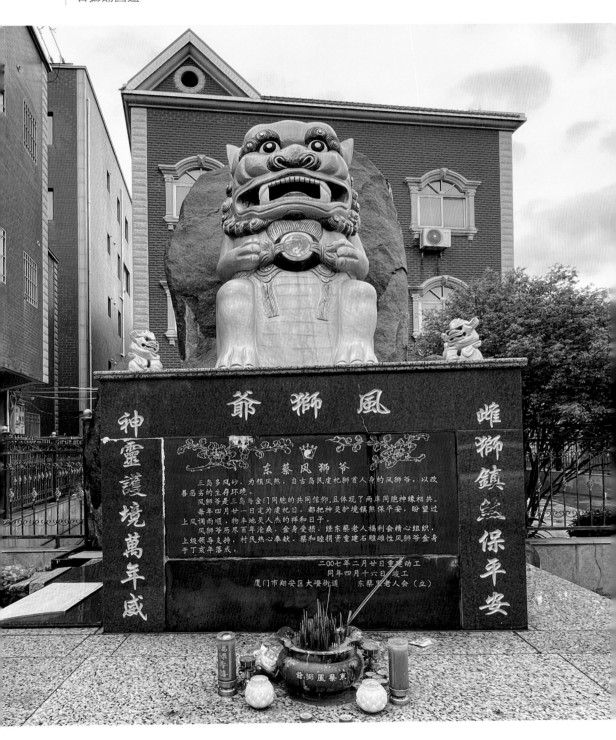

東蔡風獅爺

　　三岛多风矿，为镇风煞，自古岛民虔把狮首人身的风狮爷，以改善恶劣的生存环境。

　　风狮爷是三岛与金门同胞的共同信仰，且体现了两岸同胞神缘相共。

　　每年四月廿一日定为虔祀日，都把神灵护境镇煞保平安，盼望过上风调雨顺，物丰地灵人杰的祥和日子。

　　风狮爷历尽百年沧桑，金身受损，经东蔡老人福利会精心组织，上级领导支持，村民热心奉献，蔡和睦捐资重建石雕雌性风狮爷金身于丁亥年落成。

二〇〇七年二月廿日重建动工

同年四月十六日竣工

厦门市翔安区大嶝街道　东蔡老人会（立）

爺獅風

神靈護境萬年盛

雌獅鎮煞保平安

廈門
翔安區

城隍廟石獅爺

方位｜朝東南 118°　　高度｜76 公分　　型態｜直立石獅
地點｜福建省廈門市思明區南華路 11-2 號，廈門城隍廟 1 樓

廈門城隍廟有 630 年歷史，據城隍廟的吳會長所述，過去是先有城隍廟，後有廈門市。

城隍廟的石獅爺一副慈眉善目的樣子，頭上戴著花冠，身穿錦繡披風，儼然就是地方的保護神，守護著大家的平安健康。經歷百年，城隍廟至今一直是香火鼎盛的風水寶地。

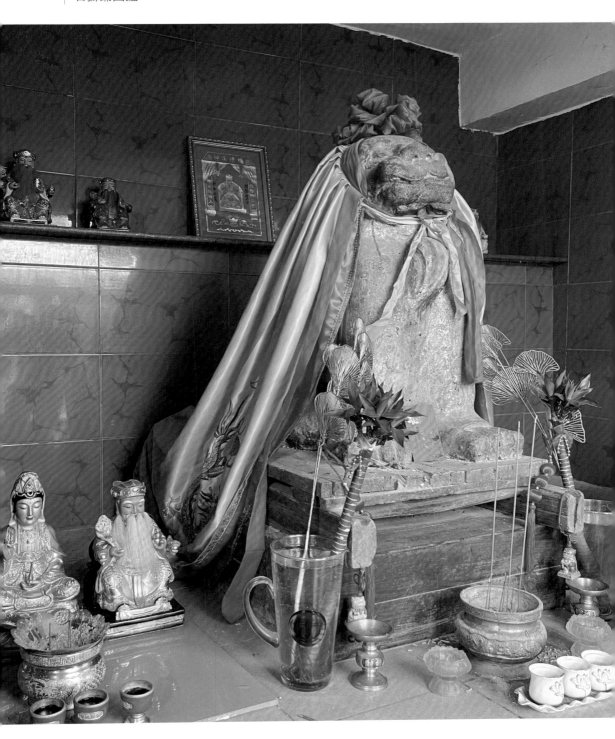

八卦埕巷石獅爺二

方位｜朝東北 55°　　高度｜38 公分　　型態｜蹲踞金獅
地點｜福建省廈門市思明區八市旁八卦埕巷內

同樣位於八市旁八卦埕巷內，與另一尊石獅爺同立一個神龕之內，這尊外型
年輕的石獅爺，兩隻眼睛忽閃忽滅，還有兩個小酒窩，金色的顏色感覺喜慶、
高貴又敦實，緊閉著獅口望向前方，彷彿在凝視著什麼一樣。

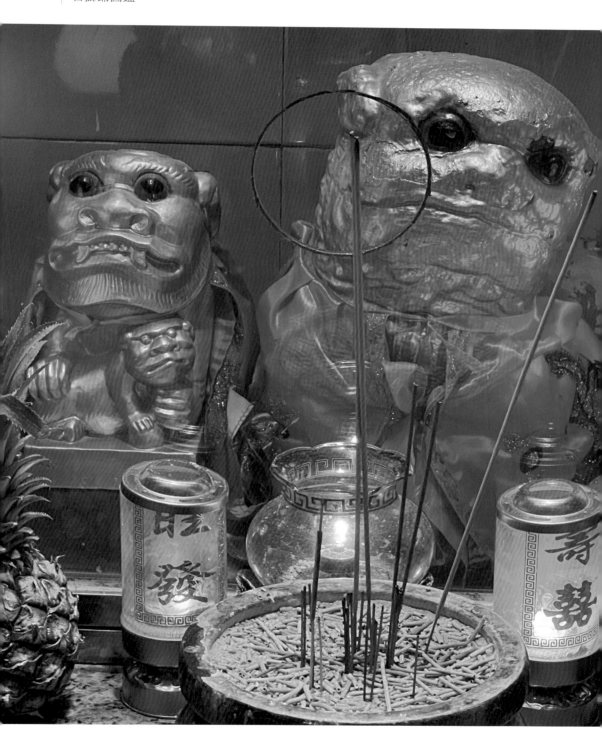

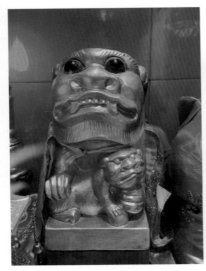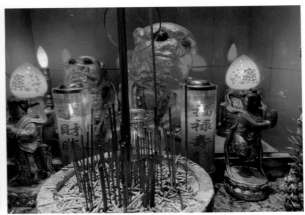

八卦埕巷石獅爺一

方位｜朝東北 45°　　高度｜29 公分　　型態｜蹲踞金獅
地點｜福建省廈門市思明區八市旁八卦埕巷內

八卦埕巷石獅爺香火鼎盛，祂座落的位置面對的就是巷衝，因為是狹窄的巷弄，大約兩人寬左右，大一點的電動車就無法通過。在尋找的過程中，有經過九條巷，過去也是廈門一個重要聯絡站，十分具有歷史意義。

金漆的外型特別，眼睛看向天空，憨厚神情非常的可愛，同時還抱著小石獅爺，眼神充滿慈愛與憐惜，希望中又帶有神秘的情感。大尊的石獅爺炯炯有神，幼獅在大獅的保護下探頭探腦，有點可愛調皮的模樣。

神龕旁邊還有各路神仙，全部採用紅色的裝飾，非常喜慶熱鬧，農曆的五月十八日為其誕辰日。

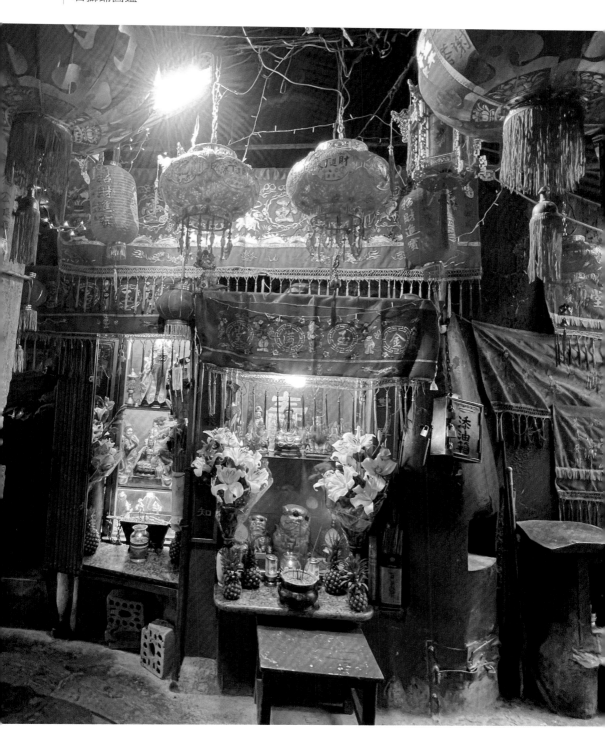

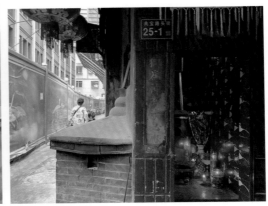

典寶路石獅爺

方位｜朝西南 220°　　　高度｜39 公分　　　型態｜直立獅頭
地點｜福建省廈門市思明區典寶路頭街 25-1 號

典寶路石獅爺有自己的小廟和門牌，因為被防護罩包覆著，所以看不太清楚也難以拍攝。遠遠看去祂是黑色帶點嚴肅的樣子，高深的神秘感，讓人感覺有通天的神力。

供桌上有金色的布幔和特殊結構的燭台，另從一旁物件的痕跡就可以推敲出祂是很有故事的石獅爺。曾經詢問過住在隔壁的先生，他說在他父親小時候就有這尊石獅爺了，而他目前是 52 歲。

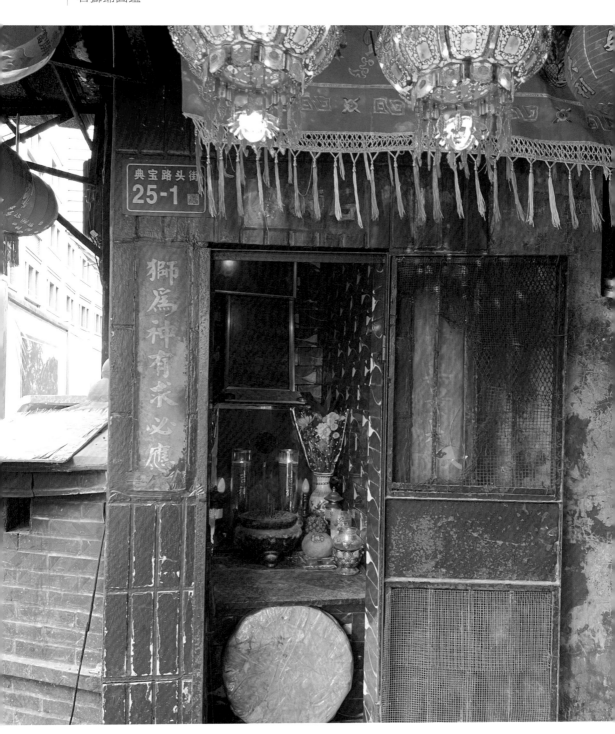

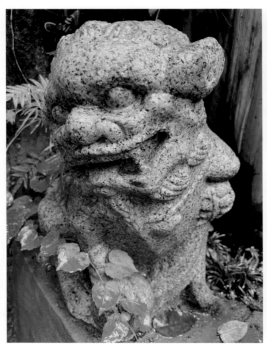

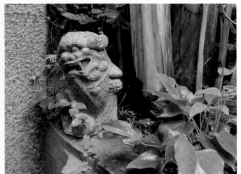

南橋巷石獅爺二

方位｜朝正東 90°　　高度｜42 公分　　型態｜蹲踞石獅
地點｜福建省廈門市思明區思明北路南橋巷 41 號，喬治老別墅院內

同樣是雕工精緻、五官突出的石獅，獠牙大嘴側身 45 度，身上的紋路很清晰，一手持球，一手持筆，炯炯有神的大眼睛，似乎在守護著什麼一樣，和其牠的石獅爺相較，顯得更有威嚴一些，彷彿在說：「我兇起來你怕不怕？」

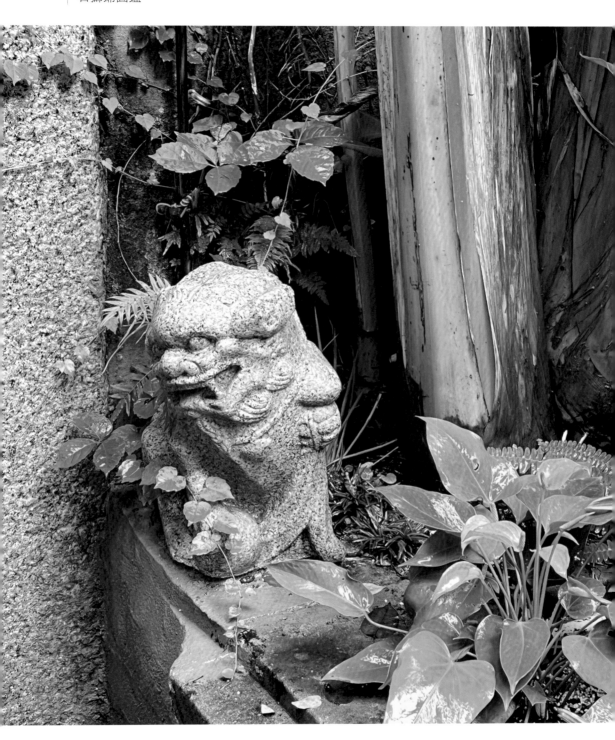

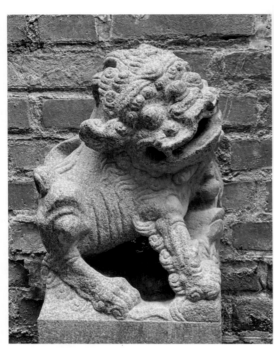

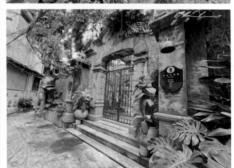

南橋巷石獅爺一

方位｜朝東南 140°　　高度｜42 公分　　型態｜蹲踞石獅
地點｜福建省廈門市思明區思明北路南橋巷 41 號，喬治老別墅院內

這尊石獅是比較常見到的模樣，雕工精緻，身上、尾巴的紋路都很清晰，俏皮中帶有一點可愛，好像在說：「我也可以賣個萌喔！」看上去就是興高采烈、亂蹦亂跳的模樣，彷彿今天是生日一般開心。

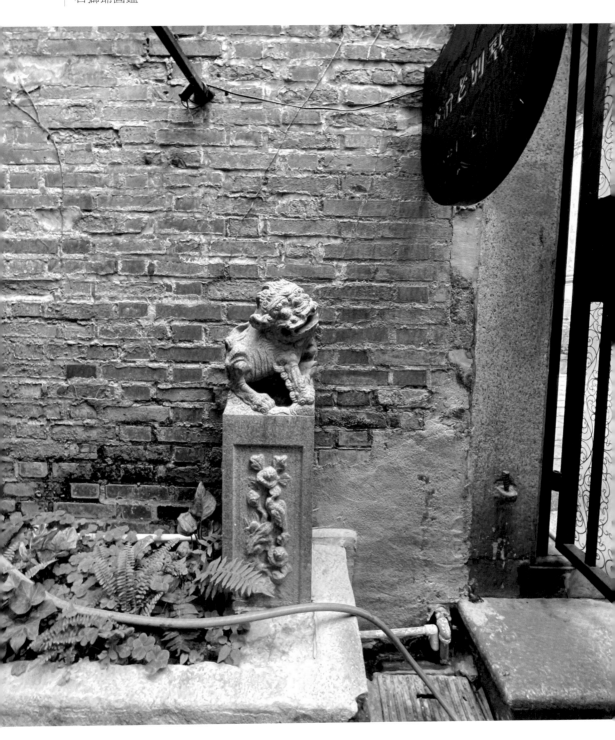

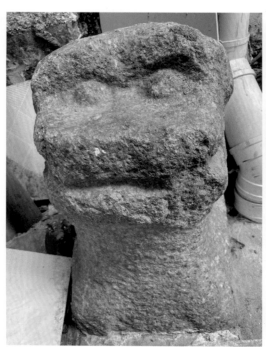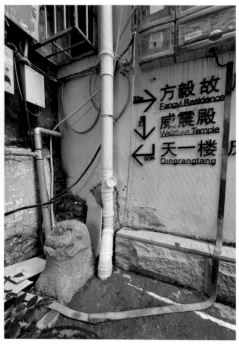

天一樓石獅爺

方位｜朝東北 77°　　　高度｜56 公分　　　型態｜蹲踞石獅
地點｜福建省廈門市思明區西路天一樓巷 30 號附近

天一樓石獅爺靜靜的座落在一所幼稚園大門邊上的角落，由於環境相對比較雜亂，因此也常常被腳踏車、機車遮蔽。雖然全身被水泥和水管管路遮蓋，但還是仰着脖子，驕傲地抬起頭，張開口咧嘴笑著，似乎在說：「我是獅爺！我怕誰？」

這尊石獅爺外型簡單，有碩大的眼睛和張開的大嘴巴，即使多有磨損，還是看得出老實可愛的感覺，還有點像卡通人物一樣。可惜造訪多次，還是沒詢問到這尊石獅爺的由來。

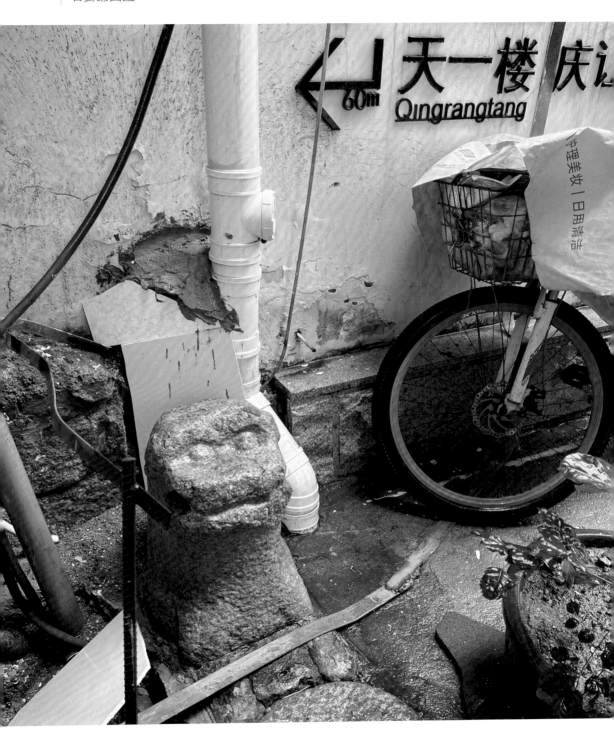

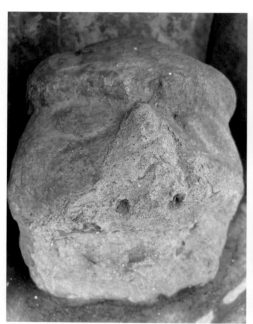
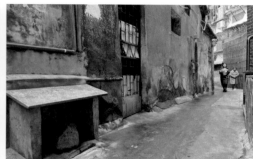

草埔巷石獅爺

方位｜朝東北 45°　　高度｜23 公分　　型態｜直立獅頭
地點｜福建省廈門市思明區草埔巷 2 號對面牆角

草埔巷石獅爺是一尊石獅頭，斜 45 度有遮風避雨的小擋板，其正對面是草埔
巷 2 號的大門。很特別的是位在巷弄內也不是位在路衝的位置，外型有風化
的跡象，因此傳遞出經歷過很多事情的滄桑感。

由於眼睛內陷的關係，使得二個外露的大鼻孔和塗有紅漆的紅唇顯得格外明
顯，彷彿暗笑著說：「雖然眼睛看不見，但一切盡在不言中噢！」

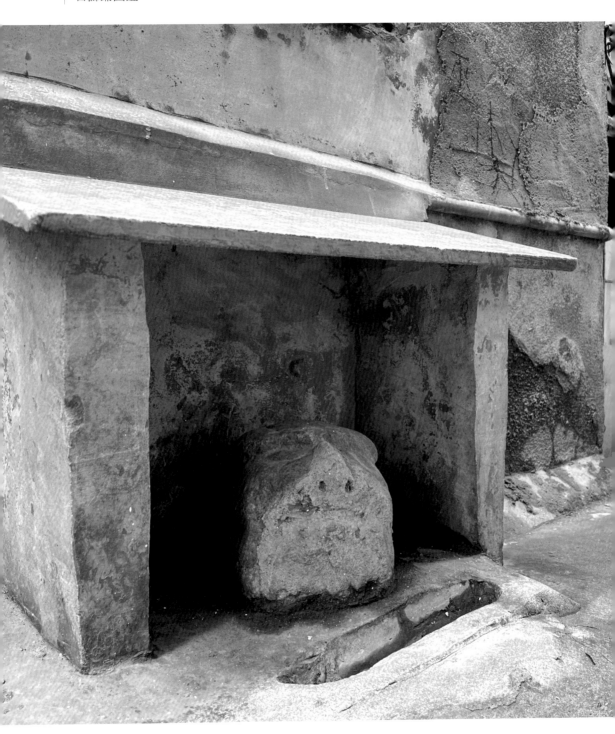

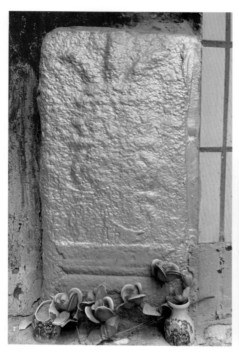

本部巷石敢當

方位｜朝西 250°　　高度｜75 公分　　型態｜牆垣式石碑
地點｜福建省廈門市思明區本部巷 8-101 號

位在本部巷牆角擋巷衝的銀色石敢當，不太容易發現。

基本上不易辨認，若未特別說明完全看不出來祂是什麼，也許一旁就是殯儀服務點，時時都有供花在前，依然有信徒虔誠地禱告。特殊符號的石敢當外型千變萬化，信仰的力量卻是不變。

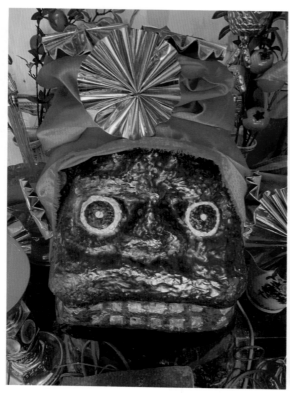

石頂巷石獅爺

方位｜朝東南 150° 　　高度｜48 公分 　　型態｜直立獅頭
地點｜福建省廈門市思明區石頂巷 35-2 號

石頂巷石獅爺有自己的小廟，黝黑的顏色如同精靈一般，據標示上說明至少
有 500 年歷史。二顆圓圓的大眼睛，加上綴金的紅色披袍顯得十分的可愛，
張開著大嘴呲牙大笑，好像在說：「今天是什麼好日子呢？」

雖然幽深黝黑的顏色會讓人們有一種敬畏感，就像是鍾馗天師一樣，但還是
有著很吉祥的喜氣，如同招財的神獸一樣機靈。

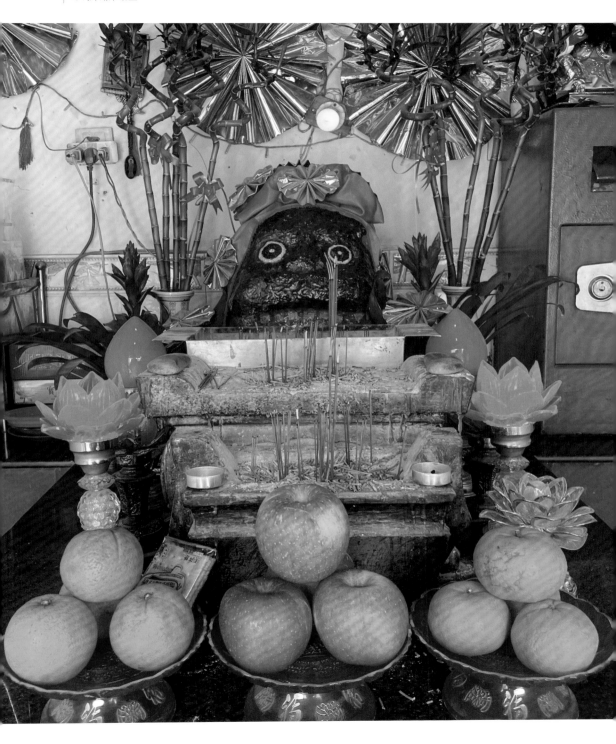

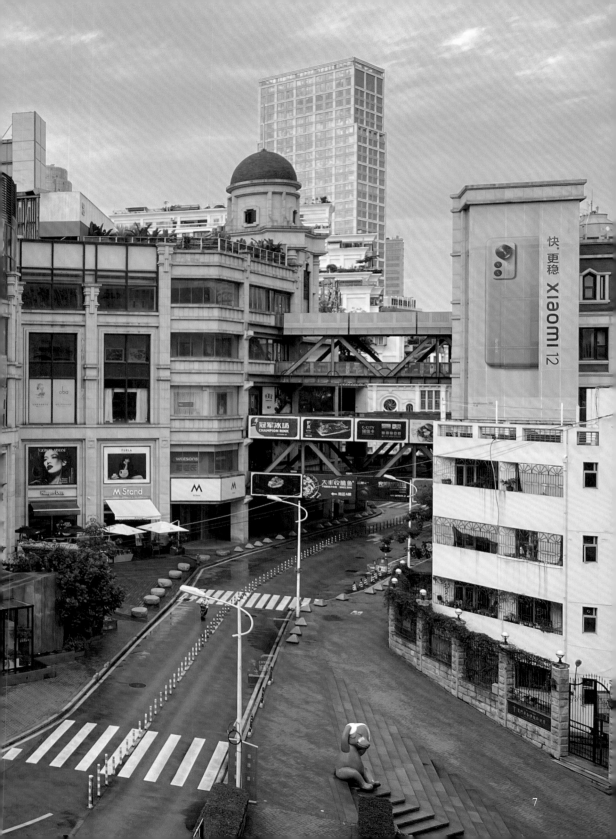

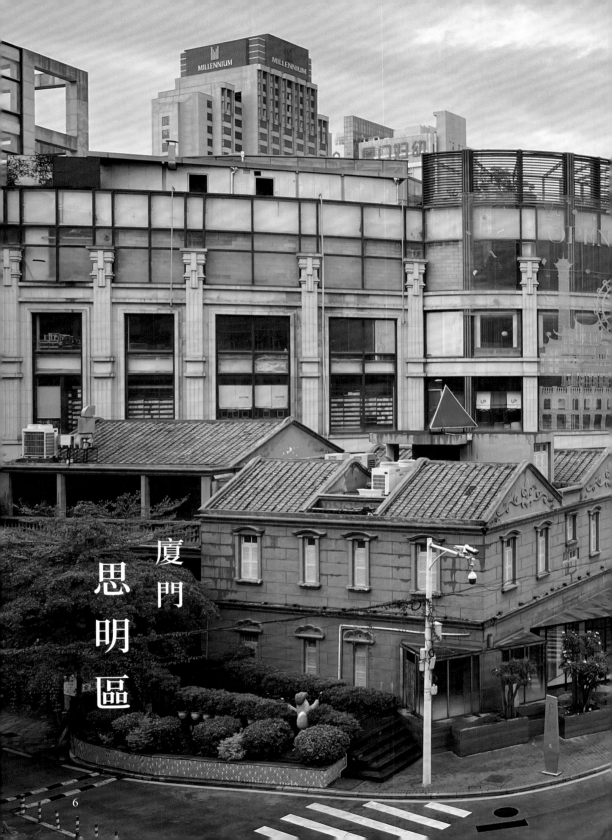

廈門
思明區

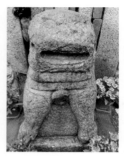

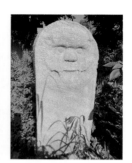

漳州

92

翁建村石獅爺　　角美鎮石獅爺　　下五斗村石敢當

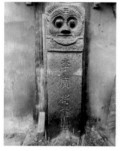

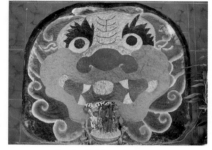

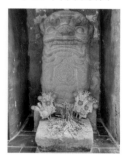

天橋鄉天堂村石獅爺　　詔安古城石獅爺一　　詔安古城石獅爺二

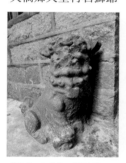

詔安古城石獅爺三　　梧龍村石敢當

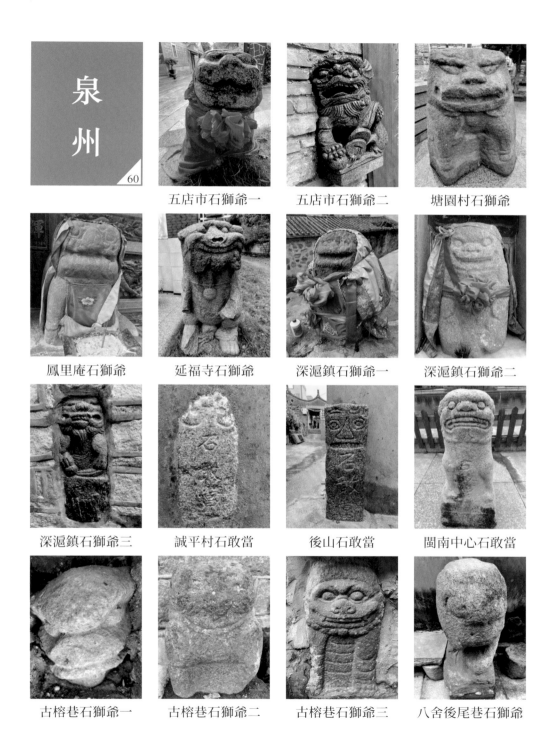

泉州

60

五店市石獅爺一　　五店市石獅爺二　　塘園村石獅爺

鳳里庵石獅爺　　延福寺石獅爺　　深滬鎮石獅爺一　　深滬鎮石獅爺二

深滬鎮石獅爺三　　誠平村石敢當　　後山石敢當　　閩南中心石敢當

古榕巷石獅爺一　　古榕巷石獅爺二　　古榕巷石獅爺三　　八舍後尾巷石獅爺

溪塰里王字獅碑

澳頭石獅爺一

澳頭石獅爺二

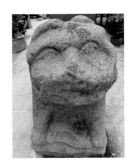

澳頭石獅爺三

廈門 集美區
44

後鄭分隔島中石獅爺

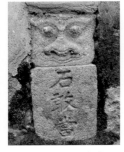

後溪城內里石敢當一

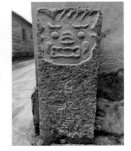

後溪城內里石敢當二

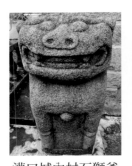

灌口城內村石獅爺

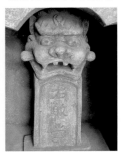

老院子石敢當

廈門 同安區
56

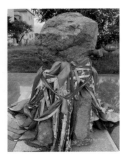

營後新村石獅爺

廈門 思明區 6

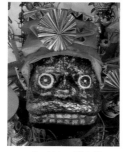
石頂巷石獅爺

本部巷石敢當

草埔巷石獅爺

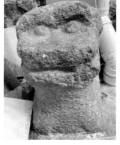
天一樓石獅爺

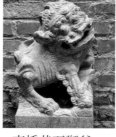
南橋巷石獅爺一

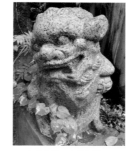
南橋巷石獅爺二

典寶路石獅爺

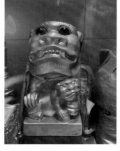
八卦埕巷石獅爺一

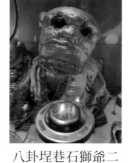
八卦埕巷石獅爺二

城隍廟石獅爺

廈門 翔安區 28

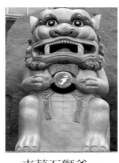
東蔡石獅爺一

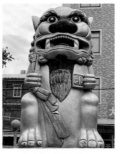
東蔡石獅爺二

北門里保境護民獅柱

2

榛尋
石獅爺
福建篇

石獅爺圖鑑